U0114679

# 弦起

## 香港中樂團
## 環保胡琴的孕育及誕生

周凡夫　著

周光蓁　補編

*Eco-Huqins*

*beginning*

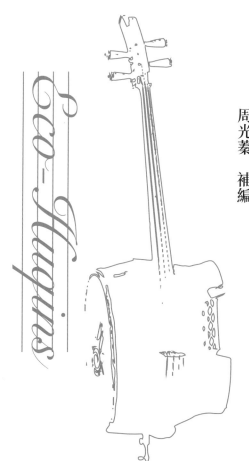

環保胡琴的改革，是香港中樂團十多年來的重大項目之一，從藝術及環保角度看，這工作達到了成就，這些方面已有很多專家給予肯定的評論。

回顧當年，就投放資源於開發胡琴改革這建議，香港中樂團有限公司的理事會曾深入討論，雖然當時不能估計成效及收益，最終仍作了前瞻性的決定，批准項目，讓樂器改革走出了一步，先從胡琴着手，繼而可以改革其它樂器，成就了日後的樂器改革成績。

作為企業管治研究者，我從公司發展的另一角度看，環保胡琴的改革其實是香港中樂團有限公司的研究發展項目（Research and Development Project）。一家有遠見的公司必須投放資源於研究發展，在產品開發與市場拓展方面，創造未來。雖然不是每一項研發項目都會成功，但沒有嘗試就沒有成功的機會；沒有研究發展的公司就很難見到將來。因此，我覺得環保胡琴的改革是香港中樂團為未來投資的一項功德。

很高興我當初能在理事會參與決策，今天有了改革後的胡琴，得

出成果讓觀眾享受其音質之美與音量之宏，為樂團的音樂突破、公司的未來拓展、中樂藝術的延續、大環境生態的保育作一份貢獻。

作為香港中樂團忠實觀眾的我，深深感受到這樂器的感染力。為表我的喜悅，願與大家分享以下拙作的七言律詩：

美哉境界綻瓊葩
妙韻新弦喜獲嘉
創偉思維緣膽氣
拉寬宇宙駕雲霞
高中二革低胡族
婉約悠揚壯樂家
仕眾皆怡環保器
陽春普奏絕風華

徐尉玲博士
香港中樂團有限公司首任理事會主席

「植根傳統，銳意創新」是香港中樂團的藝術方向。為改善大型中樂團的樂隊音色，樂團於 2005 年在閻惠昌總監的倡議下，獲時任理事會主席徐尉玲博士及全體理事一致通過，2008 年成立樂器研究室，憑著全團上下齊心協力，樂團於 2009 年便成功研發整套「環保胡琴」（高胡、二胡、中胡、革胡、低音革胡），統一以人工皮膜取代蟒皮的皮膜震動樂器，成為國際上首個全面採用環保胡琴的中樂團。

「環保胡琴系列」的成果令理事會深感鼓舞，所獲獎項包括：香港環保卓越計劃「良好級別」產品環保實踐標誌（2008）、國家第四屆文化部創新獎（2012）、香港環保卓越計劃之 2013 環保創意卓越獎（2014）、第四屆綠色中國‧2014 環保成就獎之傑出創意環保概念獎（2014）以及 U Green Awards 傑出綠色貢獻大獎 - 文化與藝術（2015、2016）。香港特區政府前民政事務局曾德成局長（2007-2015）對「環保胡琴系列」更是讚不絕口：「它的成功，是香港為弘揚中華文化作出貢獻的出色範例。」

我作為 2005 年理事會的一員，至現在擔任理事會主席，十多年來見證環保胡琴系列持續改良革新，以及其對樂團及世界帶來的

影響，我與有榮焉，亦十分感激閻總監、阮先生及樂團上下多年來無間斷的努力及付出。作為一個專業藝術演出團體的理事會，我們深信「量化」不是唯一的成效指標，追求音樂至高境界，成為香港人引以為榮的世界級樂團，是我們非常重視的使命。要提升藝術水平，樂器改革是一項極需要冒險精神的長遠文化投資，當年理事會高瞻遠矚，緊貼環保大潮的時代脈搏，以專業精神不斷創新，才有今天好不容易的成就。展望未來，理事會將繼續傳承和發揚這果敢創新的精神，全力支持和推動「環保胡琴系列」及其他樂器研發的工作，為大型中樂藝術立下更多的里程碑。

本書最初由著名樂評人周凡夫先生主筆，可惜先生仙逝，幸獲音樂歷史學家、《香港志》表演藝術卷音樂篇主筆周光蓁博士接手。我十分感謝周博士為周先生及樂團完成這項歷史記錄，讓樂改的技術及精神能薪火相傳，啟迪中樂未來發展。

賴顯榮律師
香港中樂團有限公司理事會主席

樂器改革與樂團發展息息相關，不論是在西方或是中國均是如此，而對比西方交響音樂數百年歷史，樂器及樂團發展成熟，中國音樂交響化僅有百年。為追求更細膩及融和的音色以彰顯中國特色的音樂語言，同時切合世界對中樂的藝術訴求，中國民族樂器改革刻不容緩。

香港中樂團自成立初年，已有樂器改革的打算，但受制於一些外在原因而未能成事。直至 2001 年樂團公司化後，我向理事會提議成立樂改小組，並闡述樂改對樂團發展的必要，經過理事會仔細討論，最終獲得接納，樂團的樂器改革步伐正式展開。

胡琴系列是現代中樂團的重中之重，當中以革胡及低音革胡的改革最為迫切，不過由於初期未能找到大小及質素合適的材料，最終要由高胡開始。經過阮仕春先生不畏艱辛、努力不懈的嘗試與挑戰，最終，以環保薄膜取代蟒蛇皮的第一代環保高胡於 2005 年 12 月亮相，及後環保中胡、革胡及低音革胡亦相繼完成。

2008 年，樂團帶同環保胡琴至英國巡演，當時弦樂組剩下二胡聲部仍未改用環保物料，遇上更寬敞的音樂廳，傳統二胡與已經

「環保化」的胡琴在音量及音色都有明顯分別。在一次排練後，周凡夫先生特意提醒有必要盡快完成二胡改革，最終全套第一代環保胡琴系列翌年 9 月在比利時外訪演出中亮相，及後亦在美國及北京等地演出，獲得海內外高度讚賞。

樂改步伐未有停下，第二代及第三代環保胡琴系列，先後於 2014 及 2019 年完成，新研發的環保鼎式高胡之技術，更於 2024 年 2 月獲得國家知識產權局授予實用新型專利權。環保胡琴系列的整體音響，在層次、織體及質感多方面都實現了前所未有的突破，是樂團引以為榮的成果，亦獲得各界充份肯定。

「追求音樂至高境界」是香港中樂團一直秉承的使命，在樂器改革上，我們亦懷著同樣的使命感。我們相信，優良樂器的改革不應只止於此，期待透過不斷改良優化，為中樂同仁、不同地方及規模的樂團，研發及製作更優秀的樂器，達致更理想的音樂表現力，推動中樂蓬勃發展。

閻惠昌教授
香港中樂團藝術總監兼終身指揮

目錄

# 環保胡琴家族

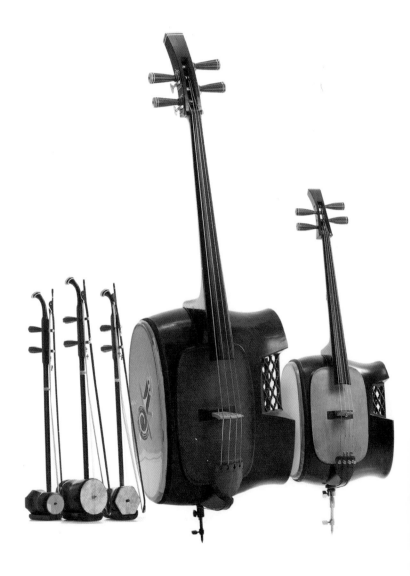

左起：環保高胡、中胡、二胡、低音革胡、革胡

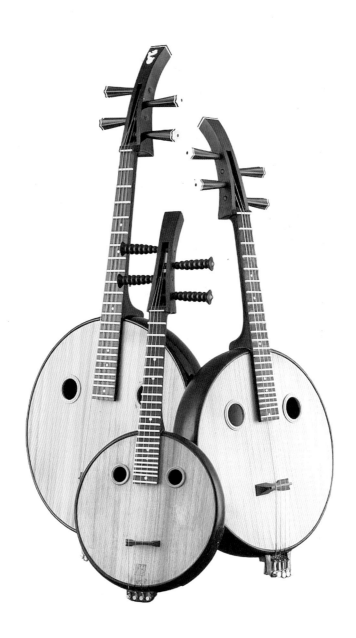

其他改良樂器

由阮仕春改革成功的阮咸系列獲「國家科技進步三等獎」（1998 年）

各地演奏

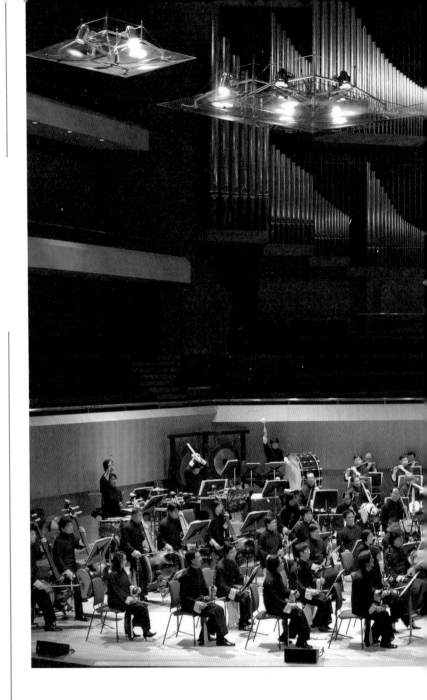

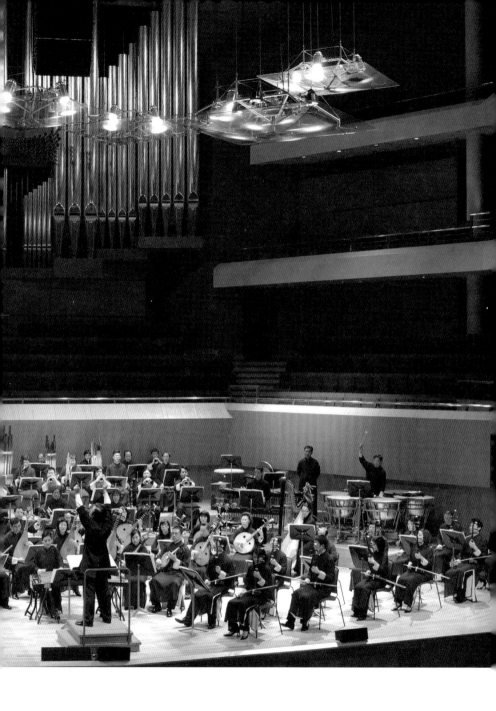

中國文化節「時代中國」
2008 年 3 月 15 日＿＿＿＿＿＿＿＿英國曼徹斯特布里奇沃特音樂廳（Bridgewater Hall）

比利時「克拉勒國際音樂節」

9 年 9 月 2 日＿＿＿＿＿＿＿＿＿＿布魯塞爾美術宮亨利・勒伯夫廳（The Henry Le Boeuf Hall, Bozar）

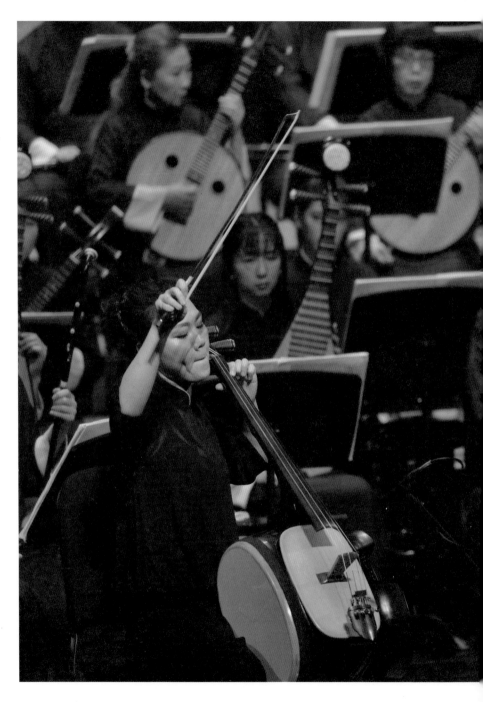

樂團革胡首席董曉露以革胡演奏樂團 2008 年委約趙季平創作的《莊周夢》
（原曲由馬友友以大提琴作世界首演）

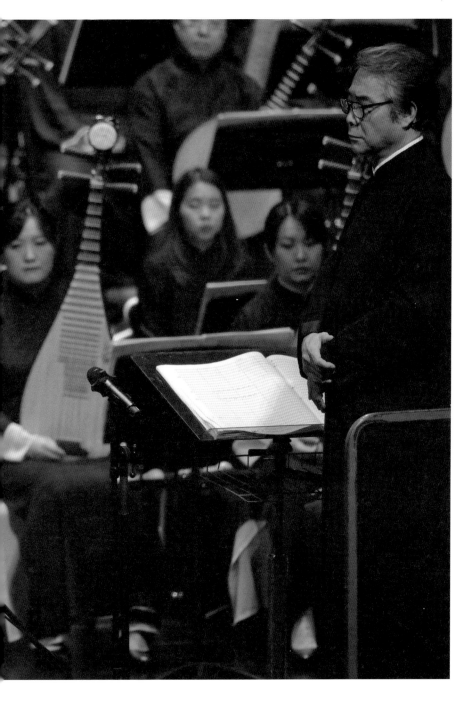

2017 年 6 月 6 日＿＿＿＿＿＿＿＿上海保利大劇院

「精・氣・神——香港回歸 20 周年香港中樂團大型民族交響音樂會」
2017 年 6 月 3 日＿＿＿＿＿＿＿北京音樂廳

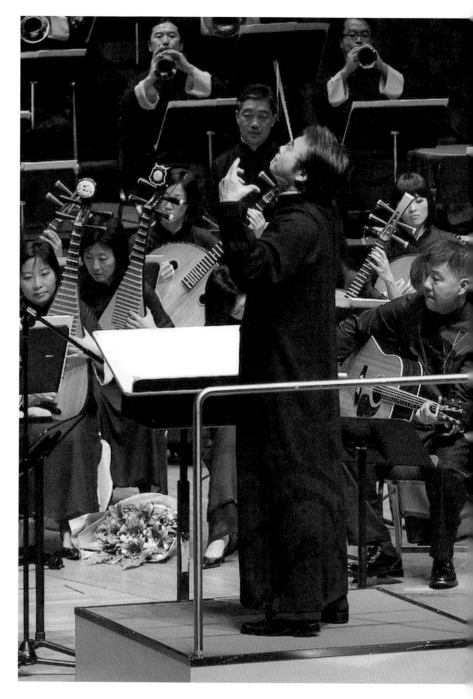

馬友友於「馬友友與 HKCO」音樂會以環保革胡演出
2008 年 11 月 8 日＿＿＿＿＿＿＿香港文化中心音樂廳

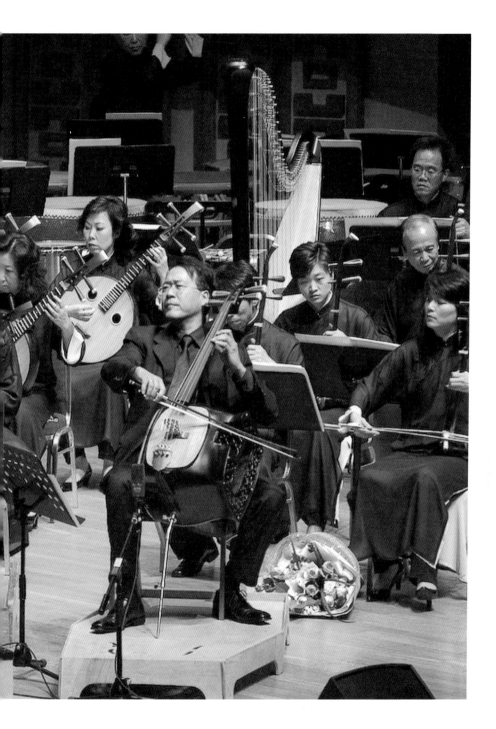

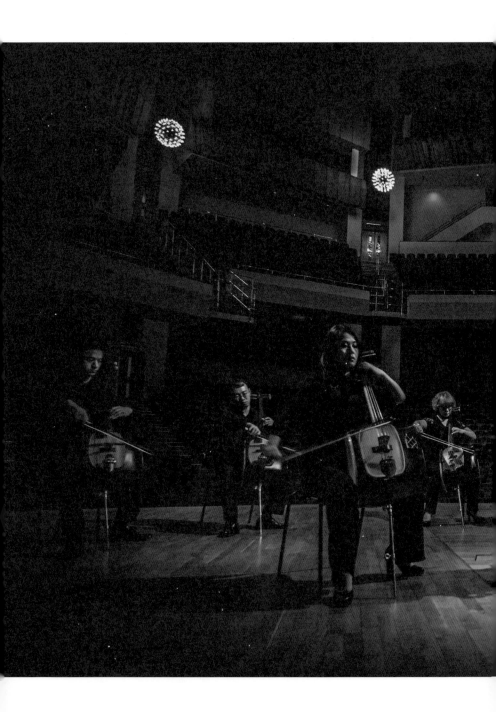

環保低音拉弦──革胡重奏音樂會

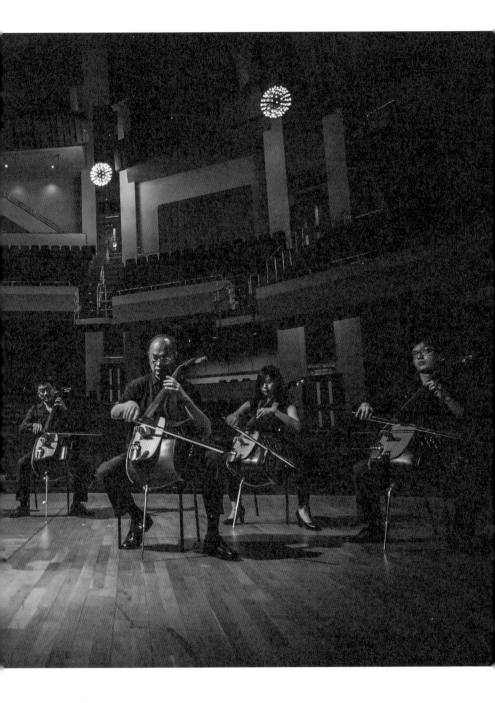

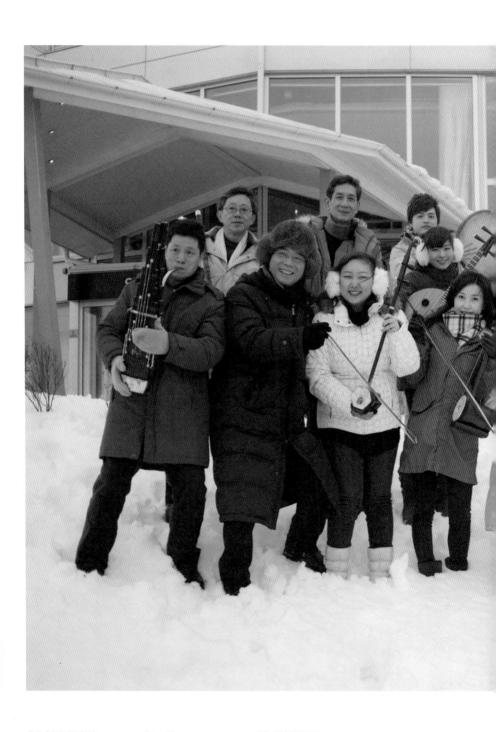

「北極光藝術節」　2011 年 2 月＿＿＿＿＿＿＿＿挪威特羅姆瑟

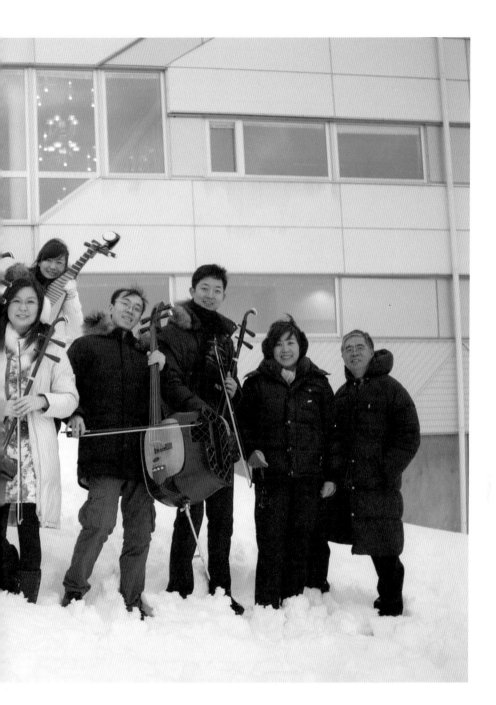

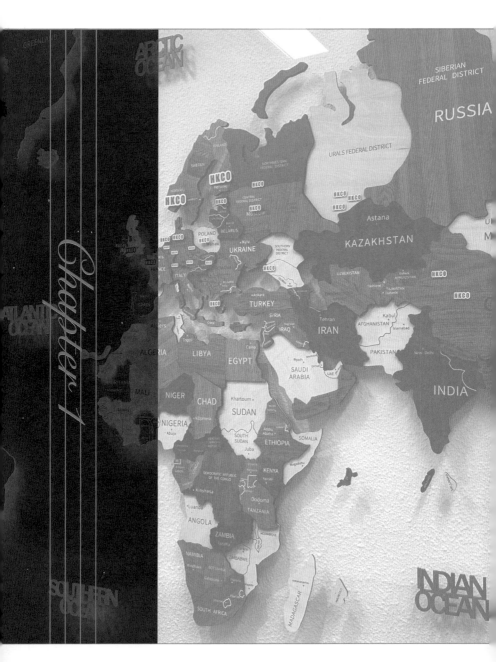

第一章：回歸二十年的凱旋回歸

2017 年是香港回歸二十周年，對香港中樂團來說，這更是一個極為獨特的年份，這既是樂團成立四十周年，亦是藝術總監閻惠昌出掌樂團二十年，成為歷任總監中任期最長的一位。其實，閻惠昌此一總監任期，亦是大中華地區的民族樂團近百年發展史中，從未有過的紀錄，香港中樂團亦在這一年中授予閻惠昌「終身指揮」的職銜，也就益增 2017 年的獨特性。

2017 年 2 月，周凡夫與閻惠昌攝於俄羅斯聖彼得堡。

如就西方交響樂團發展的歷史來看，能成就偉大樂團的眾多因素中，其中至為關鍵的，必然少不了與傑出指揮家、音樂總監長時間的緊密合作，如伯恩斯坦（Leonard Bernstein）與紐約愛樂、卡拉揚（Herbert von Karajan）與柏林愛樂、蘇堤（Georg Solti）與芝加哥交響樂團⋯⋯中國民族樂團的發展，以今日閻惠昌與香港中樂團合作二十年的紀錄，這可是民族樂團發展的新啟示。相信音樂總監、指揮與民族樂團長期緊密合作會成為一個追求的指標，這樣子的例子將會日多，2017 年可視為一個新的里程碑的開始。

同樣在 2017 年，香港中樂團為慶祝香港回歸二十年，多次外訪巡演，其中 2 月出訪俄羅斯聖彼得堡和索契，和 6 月到訪中華大地六城巡演，當可視為樂團成立四十周年，和閻惠昌領導樂團二十周年的成果展示。然而這次巡演就客觀因素來說，最重大的意義卻是樂團經過長時間研發的環保胡琴系列，在幾乎走遍世界

不同氣候環境的城市演出，歷經不同地域場館空間的考驗後，再一次帶回民樂的大地來驗證。筆者作為此行隨團觀察的媒體人員和藝評人，也就見證了香港中樂團在六個不同背景的城市巡演所取得的成功，贏得專業同行和愛樂觀眾的高度好評，寫下了環保胡琴回歸民樂大地奏響的凱歌！

香港中樂團這次在六個不同城市的六場演出，在節目設計上，除配合香港特區成立二十年的主題外，更要考慮面對各個城市不同觀眾的文化生態市場，務求做到在各方面都能取得平衡。在這兩個前提下，曲目的配搭一方面突顯樂團於環保胡琴上的成效，另一方面則展示樂團全面採用環保胡琴後，在交響化上的藝術水平，藉此將樂團「植根傳統，銳意創新」的藝術方向帶到中華大地。

在此一前提下，樂團此行的曲目設計以四首樂曲作為骨幹，配搭

不同樂曲組成四套大同小異的節目。四首骨幹樂曲,包括用作開場曲的山西民間吹打樂《大得勝》,選奏的是張式業編曲的版本,此一版本基本上保留了吹打樂的火爆強烈色彩,展示出樂團在吹打樂上的強大實力,特別是嗩吶被人忽略的柔情一面;熟悉的民間吹打音調,大大改變觀眾(特別是首次聽到香港中樂團的內地觀眾)對大型民族樂團的聲音偏向高、尖、散的慣有觀念。

接著是劉天華的著名二胡曲《良宵》,選奏的是閻惠昌自己改編,以拉弦為主的版本。這首音色無比優美的短曲(約五分鐘),與《大得勝》的熱鬧色彩構成鮮明強烈對比外,更重要的是展現出樂團全面改用樂團研發的環保胡琴系列樂器後,在民樂音色上脫胎換骨的效果。可以說,開場這十多分鐘,便即時讓觀眾感受得到香港中樂團與別不同,既不脫離傳統,但又帶來新鮮舒暢感覺的民族樂團的新色彩。

在這兩首「根植傳統」具有鮮明對比效果的樂曲外，另外兩首骨幹樂曲是香港新一代作曲家「銳意創新」的作品。先奏的是陳明志受香港中樂團委約所寫的《精・氣・神》；這首作品於 1998 年 2 月首演，2001 年在聯合國國際音樂理事會（International Music Council, IMC）於巴黎一年一度舉行的國際現代音樂交流會中，獲各國與會代表投票入選十首推薦樂曲名單。這非僅在於其創新手法，約九分鐘的音樂，全無一句旋律，而在於作曲家能將各種民族樂器的獨奏音響色彩，甚至採用了「獨創」的敲擊樂器（如樂曲開始很快便出現的由「傳聲筒」振動發聲的獨特「樂器」），成功地展現出「東亞」甚至可說是「東方」的美學色彩與哲學美感。閻惠昌亦特意放下指揮棒，以融入了太極拳般的肢體動作來帶領樂團奏出豐富多變的音響色彩，特別是將曲中柔中帶剛的張力慢慢滲透出來，這確會是很多人從未有過的音樂體驗。

另外一首是用作音樂會壓軸的《唐響》。這是香港橫跨流行古典、西方中國的作曲家伍卓賢 2016 年為樂季開幕音樂會創作的作品，是「周秦漢唐・穿越香港」四首樂曲中的最後一首。這次巡演所奏的是沒有結他和編鐘的修訂版本，樂曲巧妙地將唐代古韻音調與現代快速節奏融合，將唐代宮廷的盛世氣派氛圍，與香港充滿活力的繁華景象交替穿插，最後更由樂手齊齊哼鳴出天下大同的無字聲音，閻惠昌甚至鼓勵現場觀眾後期加入與台上一齊哼鳴，以求取全場和應效果。

在《精・氣・神》中出現的「傳聲筒」樂器

可以說，這兩首「銳意創新」的香港作品，無論形式構思、現場成效都能達到讓人一新耳目的效果。這兩部作品亦可以說是配合香港特區成立二十年的巡演主題的音樂，藉著展現香港作曲家在創作上的成果，來展示香港城市的特色，就一如該兩首作品所展示的中西結合、現代傳統並重，和活力創意兼備，由此帶出的便是香港城市國際化、活力化的特點。但更重要的是，這兩首作品呈現出來的音響效果、交響化的色彩與音樂形象，都因為環保胡琴的全面採用，整體上都顯得更為純和統一，偏向高、尖、散的粗樸民間風味都被改變了，在審美上亦變得更貼合現代人的要求。

2017 年內地巡演第一站天津（6 月 2 日），在天津大劇院的音樂廳，座位 1,200 個；第二站北京（6 月 3 日），演出場館是北京音樂廳，座位 1,024 個。這兩站除了四首骨幹樂曲，還安排了趙季平 2008 年受樂團委約創作的《莊周夢》；這原是由馬友友用

大提琴獨奏，於 2008 年新視野藝術節中首演的協奏曲，近年改由革胡獨奏，由樂團革胡首席董曉露擔任。在這部富於哲理性的音樂中，不僅發揮出樂團研發的革胡渾厚且音色醇和的特點，更展示出樂團與獨奏者高度呼應、精細配合的高水平技術。全曲演奏時間約為廿四、五分鐘，亦是這次巡演篇幅最長、最富藝術深度的作品，讓人深深地感受到環保胡琴家族的低音樂器革胡，在多番改進後，在藝術上的表現力，已足以和大提琴相媲美。

配合《莊周夢》的是彭修文以古琴曲《流水》作素材，於 1979 年創作的交響詩《流水操》。這是一首展現樂團細膩和對大幅度變化的掌控力的作品，呈現傳統音樂在大型民族樂團中的新貌，和深具藝術性的表現力。環保胡琴帶動了全個樂團，奏出動人動聽的音色，將強大的表現力充份發揮出來。

第三站在瀋陽盛京大劇院（6 月 4 日），音樂廳座位 1,200 個；

第五站是武漢琴台音樂廳（6月9日），座位 1,602 個。在這兩個場館配搭四首骨幹樂曲演出的有三首樂曲：由魏冠華與陸雲霞分別擔任京胡和京二胡獨奏部份的交響詩《穆桂英掛帥》，戲曲味道濃烈，獨奏樂器有突出的表現，很能發揮大樂團的氣派和氣勢，奏出了鮮明強烈的敘事性和描寫性的樂音，具有很強的感染力。藉此亦證明了環保胡琴家族的樂團，結合獨奏的傳統胡琴樂器（京胡和京二胡），完全不會影響藝術上的發揮。

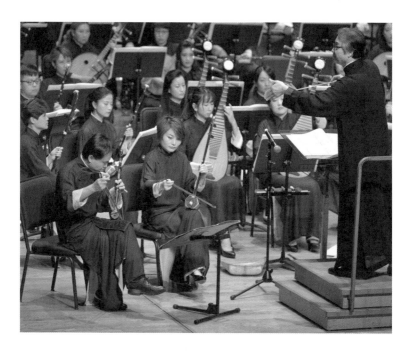

魏冠華（京胡）與陸雲霞（京二胡）演奏《穆桂英掛帥》

接續演奏的《黑土歌》，同樣能感染觀眾和引發共鳴。這是隋利軍創作的三弦彈唱與樂團演出的作品，尚存寶將原是民間很粗糙的彈唱歌詞加以提煉，擔任彈唱的三弦樂手趙太生對這首作品的處理，經過近年的演出經驗累積，亦越來越能掌握得到觀眾的心理；樂曲加入了農耕所用的笤箕和木鑔，在演出時的現場音響與表演效果都很有震撼性，加上趙太生情感飽滿的彈唱歌聲，每次都能一步一步地將觀眾的情緒掀上沸點的高潮結束。

第三首樂曲是趙季平的《古槐尋根》，展現了樂團對大幅度的音色力度變化卓越的掌控力。思緒無盡的引子，與之呼應的尾聲，餘音裊裊；情感真摯，深情無限的慢板，與愉悅歡暢，節奏鮮明的小快板，相映成趣。

回到第四站上海（6月6日），在市區西北邊遠處的嘉定新城保利大劇院登台，座位1466個。曲目與北京、天津的首套節目幾

乎一樣，只是以郭文景的笛子協奏曲《愁空山》取代《流水操》，當晚由在上海音樂學院任教的唐俊喬擔任獨奏，三個樂章合共約二十分鐘的音樂，奏來順暢，即使是快速的華彩樂段亦奏得精準。

第六站也是最後一站成都（6月11日），演出在特侖蘇音樂廳，座位850個，亦是唯一沒有演奏《精．氣．神》的一場。焦點是三首「協奏曲」：《穆桂英掛帥》、《黑土歌》和《莊周夢》。革胡獨奏的是革胡助理首席羅浚和，羅是成都人，如此安排不僅獲得觀眾熱烈反應，更出現其九十高齡母親在羅的兄嫂陪同下，坐著輪椅出席了音樂會的溫馨場面。

香港中樂團此節目設計形式，既有中國傳統色彩，又有現代音響風格，既有民歌戲曲的音調，又有藝術深度，是一套多樣化、多姿采的雅俗共賞節目。這種全方位考慮的節目設計，亦讓香港中樂團回歸到民樂根源的祖國大地，贏得各方面的高度讚賞，對內

地的民樂團同行的影響，更每每可用「震撼」二字來形容，其中多場演出還一再出現全場起立鼓掌。這種在中華大地並不多見的現象，這亦可以說是為香港中樂團此行巡演六城的創舉，在掌聲以外最有力的肯定方式。

香港中樂團藉著香港回歸二十周年的契機重訪中華大地，再次展示樂團在音樂上高水平的專業化表現、在音樂上的強大表現力，由此亦讓更多人改變了民族樂團的聲音觀念，這已非是考驗環保胡琴，而是凱旋展示環保胡琴的成就，相信這會是樂團此行創舉性的巡演的最大意義所在。

其實，在此之前，作為香港中樂團一系列慶祝香港回歸二十周年外訪的首項活動，遠征俄羅斯，在聖彼得堡的教堂音樂廳（Jaani Kirik Concert Hall）（2月16日），在索契國際藝術節的索契室內樂及管風琴音樂廳（Sochi Chamber Music and Organ

Hall）（2月20日），和索契多季劇院（Winter Theatre Sochi）（2月21日）的三場音樂會，更突顯出環保胡琴的特性。這三場演出，都贏得全場觀眾起立鼓掌的至高讚賞。這次外訪以突顯中國傳統樂器特色的小組和獨奏曲目為主，而非大樂團的交響化樂曲，所以演出陣容只有三十一人，以環保胡琴家族作為骨幹，也就更能發揮環保胡琴均勻諧協的音色與表現力，大大改變了外國觀眾對中國民族樂器高尖噪音的觀念。不過，更大的考驗是最後一場和莫斯科精英室樂團（Moscow Soloists Chamber Orchestra，MSCO）的同場演出。

該場以「中國與歐洲相融」（When China Meets Europe）為名的音樂會，是中提琴大師巴舒密特（Yuri Bashmet）創辦的索契多季國際藝術節（Sochi Winter International Festival of Arts）作為第十屆多季奧運會的重點節目。身為藝術節總監的巴舒密特將香港中樂團請去，採用東、西方兩個樂團同台，以文化

交流方式來演出的設計，帶有很強的實驗性和挑戰性，背後亦帶有很重要的探索意義，爲此亦被確認爲「中俄文化生活中的一記重大事件」（A Great Event in the Cultural life of China and Russia）（節目冊中的用語）。

其實中西樂團同台演奏的做法，在海峽兩岸和香港都嘗試過，但這次很不一樣，非僅在於這次由兩個來自不同文化背景的世界級樂團合作，更在於演奏的曲目中有特別爲此量身而作的新曲，由巴舒密特指揮兩個樂團演奏俄羅斯現代作曲家阿歷山大‧柴可夫斯基（Alexander Tchaikovsky）創作的新曲《中國畫五幅》組曲。樂曲長約十二分鐘，以五個樂章組成，各樂章描寫一幅中國畫，分別是王詵的《煙江疊嶂圖卷》、郭熙的《樹色平遠圖》、崔白的《雙喜圖》、韓熙載的《夜宴圖》，和王詵的《漁村小雪》。樂曲以中樂開始，繼而西樂弦樂組輕輕加入，五個樂章主要運用了弦樂提琴和中樂的拉弦及彈撥，亦用上小提琴的撥弦效果，營

造的是中國畫的清淡風格。

此外，兩個樂團還在閻惠昌指揮下，攜手演奏了譚盾採用電影《臥虎藏龍》的配樂所寫成中、西樂隊版本的組曲第一首《臥虎藏龍》和第六首《永別》；原曲是大提琴和二胡擔任獨奏，改由巴舒密特獨奏中提琴，與香港中樂團的胡琴首席張重雪的二胡來對話。

這次香港中樂團與莫斯科精英室樂團合作，兩個樂團合計五十餘人。兩首作品奏來在和諧程度及融合效果上都很不錯，環保胡琴與西方提琴相互間的色彩亦未有出現不諧協的現象，相反地卻能互補，色彩變得豐富了，但兩個樂團合作的效果仍應有很大的發揮空間。可以看到，環保胡琴的出現，為中西方樂團混合發展提供了過往從未有過的良好基礎，證明將不同民族的樂團組合來演奏，用以擴展音樂的表現力，確是存在著很大的發展空間，也就是說，環保胡琴的影響力已接軌到西方樂團中去了。

Chapter 2

第二章：
公司化成果與文化大使

著名作曲家趙季平仍任中國音樂家協會主席時，便對香港中樂團的樂器改革成效極為關注，予以高度讚賞，認為對中國音樂發展具有深遠影響。至於香港中樂團能在樂器研發上取得如此重要成果，那可是和香港中樂團的體制從直接由政府管理的官家藝團，轉變為公司化獨立管理的形式有著至為關鍵的關係。

香港中樂團有限公司籌備委員會於 2000 年 4 月 19 日舉行第一次會議，香港政府委任徐尉玲出任籌委會主席；經過近十個月後的 2001 年 2 月 7 日，香港中樂團有限公司才正式註冊成立。不難見樂團體制的改變確非易事。

但無論如何，樂團「公司化」後，舉行第一次理事會會議，成立第一屆理事會，徐尉玲經遴選成為第一任理事會主席，同時委任錢敏華為樂團首任行政總監，樂團的發展踏上新的階段。2001 年 9 月 21 日銀禧樂季（公司化後的第一個樂季）揭幕音樂會的

場刊上首次公佈樂團的「使命宣言」:「香港中樂團齊心致力於卓越的中樂藝術,緊貼時代脈搏,發揮專業精神,追求音樂至高境界,成為香港人引以為榮的世界級樂團。」作為樂團長遠發展的方向指引,亦可以說是樂團的願景。

要落實樂團的「使命宣言」,除了體現在樂團節目設計的改變上,更大的變化是樂團外訪巡演的策略所作出的重大改變,變為主動積極。樂團公司化後, 至 2017 年 6 月樂團為慶祝香港回歸二十周年到訪中華大地六城巡演的十多年間,樂團外遊登台的次數已達到 195 次,外訪過的城市已有 87 個!外遊巡演已成為樂團發展,走向「世界級樂團」的重要一環。樂團 2004 至 2005 年度開始的年報便大多以「香港文化大使」作為標題。

2023 年,樂團公司化首任理事會主席徐尉玲博士回憶說:「『世界級』是我們的夢想、抱負、計劃。當初只是宏觀地從企業管治

及樂團管理方面，在音樂素質、人才培訓、節目編排、音樂會推廣、觀眾層拓展等多方面尋求突破，讓本地及世界各地的觀眾都支持、喜愛、擁護。要提升音樂素質，除了在演出的藝術技巧方面下功夫，樂器是重要一環，初時我們亦有注意到音質方面。」

其實，毋須調查統計，香港中樂團應是外訪世界各地次數最多的香港藝團，「香港文化大使」的稱號，絕無半點水份外，「民樂翹楚」的業內稱譽更是得來不易。樂團能夠成為「香港文化大使」，在世界各地巡演，成功建立國際聲譽地位，環保胡琴的研發成功，是很多人忽略的背後重要因素；而環保胡琴研發計劃能夠成功推行，則是公司化其中一項重要成果。

環保胡琴研發計劃的落實推行，可說是樂團公司化後一項重大決定。當年閻惠昌出任樂團音樂總監（其後職稱改為藝術總監）後，很強調中國音樂觀念上所追求的最高境界「和」，那就是指「中

樂」之美。他認為在音樂演奏上，樂器的聲音不協調，音樂家不理解作品，便沒有「和」，所以樂器整修改良便很重要。為此，公司化後，他便再將樂器改革的課題提到理事會中。

當日理事會上有人認為買新的樂器便可以了，亦有人問：可有樂團設有改良樂器部門？其實，在北京的中國廣播藝術團民族樂團便曾設有改革樂器的專職人員。例如上世紀五、六十年代時楊競明便成功做出「中國變音揚琴」，笛子亦改良成為九孔、十孔笛，一笛不換可奏出很寬的音域。濟南前衛民族樂團亦在改良排鼓、排簫上取得成果。只是開放改革後，中國內地推行市場經濟，認為這些改良樂器不賺錢，樂團、樂器廠都不再研發，時機便讓給香港中樂團了。

2022 年閻惠昌總監補充說：「北京中央民族樂團沒有專職的樂器改革研究人員，主要是個別成員的研究，例如首席指揮秦鵬章，

他是位琵琶獨奏家，所研發的項目是拉琶。後來上海民族樂團也研發拉琶。我曾經向香港中樂團理事會表示，在世界樂器發展史中，樂器經歷發展和改革，是不會重複不變的。」

以上是閻總監回憶他向樂團理事會說明樂器改革的重要性所作的陳述。關於當時所提出的論據，他續說：「為了說明樂器改革這件事，我就從這四點和理事會說明樂器改革小組的重要性。」

按他的原話，四點分別是：

（一）從世界樂器發展史看樂改的必要性；

（二）從樂團樂器現狀看樂改的急迫性；

（三）從內地專業樂團設置樂改專職人員及機構，看香港中樂團

成立樂改小組的必要性；以及

（四）樂團現有國務院文化部樂改專才——阮仕春能成就此事。

理事會主席徐博士繼續回憶說：「我個人非常認同閻總監的看法，我亦向理事會提出支持他的建議，原因如下：演奏是樂團的『產品』，是觀眾可以得到的『服務』；樂器是『工具』。『工欲善其事、必先利其器』，演奏與樂器改革不可分割。既然沒有其他外面的供應商可以幫助改善樂器，樂團應該義不容辭。把這件事情做好，既可提升演奏音質，也可以在同儕樂團中表現成績，亦可給其他中樂團參考，為提升中樂界作出貢獻。」

在花了好些時間，理事會經過反覆詳細的討論後，都認同儘管成果如何是未知之數，但這亦是為樂團未來發展的長遠投資，最後通過成立樂器改革小組，由閻惠昌親自擔任組長。能否做出成績，

在當時各人其實都沒有把握，但對閻惠昌而言，相信他心中至為念念的，卻是如何將小組成員組合起來。

當年為樂團「公司化」開天劈石，同時決定成立樂器改革小組的首屆理事會成員共有九位，主席徐尉玲、副主席費明儀、范錦平、義務司庫唐家成、義務秘書陳永華，還有黃天祐、歐陽贊邦、趙麗娟，和賴顯榮。

理事會主席徐尉玲續說：「我記得當時沒有反對。理事會通過前有充份討論。從企業管治層面看，一家公司要做研發（R&D）方才有未來，而樂團的研發包含樂器改革（及新曲委約）。優化樂器保證了演奏時的音響品質，而且我們還感覺到樂器改革是一個持續歷程，要不斷研究、嘗試、更新，新 model（型號）會有推出第一代、第二代、第三代等的進程，才符合與時並進。由於資源有限，從小範圍開始，由阮（仕春）先生負責循序漸進、孜孜

不倦。阮先生亦不負眾望，做到今天的好成績，有賴他的堅持和 得到閻、錢兩位總監的支持鼓勵，這個項目相信亦令理事會引以 為傲。」

Chapter 3

第三章：
樂器發展是條不歸路

樂器發展史是一個不斷改良演化的歷史過程，歐洲樂器如是，中國樂器亦如是。不同的是，歐洲社會和中國社會的歷史發展有著很不一樣的軌跡，樂器的發展依附著社會的歷史變化推進，中、西方樂器過去的發展史亦早已是一條不歸路。

中、西方樂器的功能都在於表達音樂，此一目的可說是相同的，相異的主要在於為達到表達音樂此一目的而產生的表達方式上。在表達具體的聲音時，西方近代樂器的確定性比較強，而中國樂器則採取更多非確定的手法。西方自歐洲文藝復興以來，資產階級革命加上工業革命，並進入到資本主義社會。工業革命帶動製造業革命，加上冶金業技術的提升，更加快推動了樂器改革，可以說，歐洲的樂器在過往二、三百年間，經歷了一次幾乎是徹底的「革命」，原生態的民間樂器改變成為新生代的樂器。但中國在二十世紀前一直處於帝皇封建制度下，仍是農業社會，樂器的發展卻是另一條不同的道路。中國各省各地的

民間民族樂器，基本按照原有的形態，隨著演奏藝人的要求，會略有變化地、緩慢地「改進」，但過程變化不大，亦沒有經歷過一個徹底改革。也就是說，中國的傳統民族樂器，直到今日，基本上仍屬於原生態樂器。

正因為中國傳統民族樂器演奏上的非確定性，所以在相當長的時間裡，民族管弦樂的合奏形式便備受各方詬病。原因即在於這種模仿西方交響樂成立的民族樂團，從作曲手法到和聲配置，以及曲式結構都是模仿和借鑒西方的多聲部音樂。這種音樂要求和聲準確，演奏方法一致，消除個性，加強共性；但如此必然與傳統民族樂器演奏上的非確定性產生極大矛盾。

這些長期存在的問題，確是不容易解決的事。中國傳統的民族樂器，都有各自不同的特點，每一種民族樂器，皆是該民族群體長時間慢慢形成的。要在民族樂器演奏上的非確定性的前提下，能

做到和聲準確、演奏方法一致，那確是需要在長期的藝術實踐中去進行摸索，才有可能解決。

同時，西方管弦樂團的合奏追求統一協和，令西方樂器的發展方向、改進的目標，明確地朝著合奏需要的「確定性」和「共性」方向發展。但中國的民族樂器傳統上都強調獨奏的「獨特性」和「個性」，樂器改進的思維方向便和西方樂器很不一樣，加上中西方在音樂美學上亦有不同的側重，為此亦形成中西樂器的演奏法、性能和表現效果都很不一樣。

以胡琴和提琴作例，胡琴沒有提琴般的指板，手指或琴弓按弦後，弦沒有被完全固定下來，仍有頗大的空間變化，胡琴便得以發展出吟、揉、滑、抹等多種演奏手法。提琴的指板，讓演奏者左手或琴弓按弦後，弦壓在手指與指板間，弦基本被固定，發出確定性的音高，並不會隨手指按弦的壓力大小改變弦的音高。中國的

笛子和西方的長笛，中國的嗩吶和西方的小號，中國的古箏和西方的豎琴，同樣分別具有這種人為的非確定性，和物理的確定性的特點。

西方近代樂器具備較高的確定性，也就能夠保證音的準確度，樂隊的整體和聲、音準與共鳴都較易控制。而中國傳統樂器在物理上的確定性不足，人為的非確定性增加，中國音樂發展以旋律為主體，亦正與中國樂器此一特性有關。

為此可以說，現今西方管弦樂團的組成樂器，是經過二、三百年不斷朝向「共性」改良完善的成果，而中國民族樂團的樂器進入改良完善的歷程，即使是自首隊現代意義的民族樂隊成立的1919年算起，至今仍約僅百年。事實上，自二十世紀初組建民族樂團的觀念萌芽，雖已強調樂器改革對民族樂團發展的重要，但中國傳統音樂的美學和對音樂要求的習慣，讓樂器改革的方

向，面對著音樂上的矛盾，一直游離於個性和共性之間，變得模糊，並不明確。

改革民族樂器的先例，正是香港中樂團理事會的關注點之一。上文提過 2022 年閣惠昌總監回憶向理事會解釋樂器改革的必要，他詳細回憶內地樂團以至政府對樂改的重視說：「當時理事會問，內地的其他樂團有沒有這樣的先例？他們有沒有樂器研發的部門？我就先介紹中國廣播民族樂團，有楊競明先生和王仲炳先

賴顯榮律師（現任理事會主席）於 2001 年樂團公司化時為理事會理事，見證著環保胡琴的發展。

生，主要由他們搞樂器改革的。楊競明先生專職搞樂改和製作、王仲炳先生是大阮演奏家，兼職樂改。他們對揚琴改革，作了很多貢獻。而阮咸的改革主要是中國廣播民族樂團，最後全國樂團慢慢統一的。但是我覺得彭（修文）老師沒想到胡琴皮膜面的問題。所以他的低音樂器採用了蒙族的馬頭琴，也是板面振動，也是廣播民族樂團研發的。那時他們出國時用馬頭琴和低音馬頭琴，那是彭先生的時候做的。還有他們的次中音笙，由演奏家王力南先生負責的，低音笙的改革由吉林的李松先生……中國廣播民族樂團由阮咸的改革、低音的改革、笙的改革——主要是次中音笙及低音笙——揚琴改革，這四件樂器的改革是中國廣播民族樂團對音樂界重大貢獻。這些都是彭先生非常重視的，尤其是中低音部份，揚琴的不穩定性，音域太窄，因而需要擴充，這就是中國廣播民族樂團的主要樂器改革部份。而上海民族樂團就主要是拉琶。上海音樂學院重要的，就是大提琴教授楊雨森教授的五九型革胡及六四型的板膜共振革胡。這是上海音樂學院最重

要的貢獻。在管樂改革中，最重要的改革是濟南前衛民族樂團，主要是排鼓及加鍵嗩吶、低音嗩吶等。生產製作加鍵嗩吶部份由廣州民族樂器廠負責。而濟南前衛民族樂團自己製作的低音嗩吶是銅的。記得有一次聽濟南前衛民族樂團演出時，聽到樂隊中好像有長號的聲音，我覺得很奇怪。原來是樂團自行製作的低音嗩吶，他們的吹筒不是木的，而是銅製的。幾年前濟南前衛民族樂團由於軍隊改革，樂團就撤掉了。濟南前衛還做了排笙，排笙是鍵盤的，但是上面的音管，音高還可以微調，這個當時是很了不起的。當時有個作品《旭日東昇》，排笙演奏的部份太妙了。但這樂器也沒有了，主要是製作家走了以後就沒有了。當時我就這樣給理事會介紹，在內地專業樂團有專職或非專職的樂改人員，樂團是有投入資源的。更重要的是，國家文化部每隔一兩年就有一個文化部主持的樂器改革發佈會。我很榮幸剛剛到中央民族樂團擔任指揮時（編按：1983 至 1984 年期間），出席了文化部樂器改革成果發表會在北京的演出部份，因此可見國家及文化部十

分重視，樂改由官方推動。由此理事會成員就明白了，知道內地從國家政府到各個專業樂團都有設置專業的樂器改革。他們就問：那我們樂團改革有人嗎？這就是我剛才說的，從內地中央級樂團設置樂器改革專職人員以至機構，來看香港中樂團成立樂改小組的必要性。」

Chapter 4

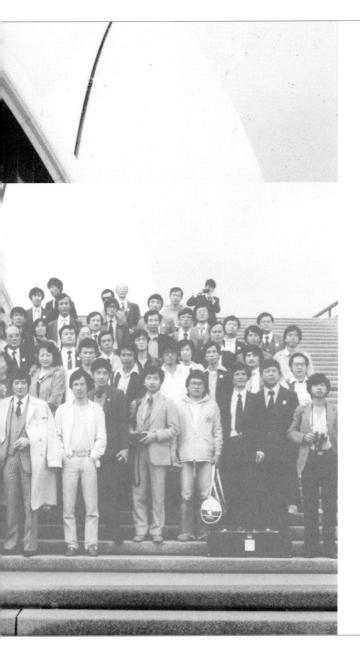

第四章：
中樂團創團未竟工程

1982 年 9 月 27 日澳洲「英聯邦藝術節」音樂會

其實，香港中樂團在吳大江的年代，已將樂器改革放在樂團發展的議程中。1977 年吳大江自新加坡獲邀返港，擔任香港中樂團的創團音樂總監，籌劃香港中樂團職業化時，筆者和他訪問，他已表示中國的民族樂器要改革，特別是低音弦樂器，不應用大提琴、低音提琴。

後來於 1977 年 6 月樂團職業化，在大會堂高座和樂師簽訂職業合約，楊裕平當樂團經理，吳大江得知演奏柳琴的樂師阮仕春不僅有工程背景，又有製作樂器的經驗，已和他談到樂器改革之事。當時便告知阮仕春，他除了演奏柳琴，還要做樂器管理和維修。不僅如此，日後還要做樂器改革，薪金則另外計算，到時並會安排兩個人協助他工作，計劃中會安裝兩台車床來配合工作。

阮仕春的父親是香港的建築師，後來返廣州擔任廣州市城市建築設計院總工程師，阮仕春亦受到父親影響，搞起建築模型，這對

他日後在樂器研發上很有幫助。當年阮仕春在廣州求學，曾在廣州中學管樂團吹小號，後來又曾在樣板戲演奏柳琴。當時管樂團的指揮正是後來香港中樂團業餘時期的指揮王振東。阮仕春移居香港後，未進入香港中樂團之前，曾參與多種彈撥樂器演奏。後來看到香港中樂團招考樂師的廣告去投考，1974年入職時，正是王振東指揮業餘香港中樂團的年代。

香港中樂團創團總監吳大江強調，樂器改革是樂團發展的重要一環，奈何當年樂團的體制直接隸屬市政局，按市政局的條例，樂團是一個演出團體，研發樂器並不屬於樂團的「業務範圍」，所以儘管吳大江多番爭取，仍無法獲得管理層同意，亦無法找得資源來搞樂器方面的工作。為此，阮仕春在樂團中除了演奏柳琴，也就一直只是兼任樂器管理和維修，未能展開原來計劃的樂器改革工作。但即使如此，當時在吳大江的要求下，阮仕春仍然製作了三音鑼、牛角等打擊樂器。

2022年阮仕春回憶當時身兼樂器管理、改革時說:「『樂器管理』一職是由吳大江先生委派的,1983年後,香港中樂團基本常駐在伊利沙伯體育館,雙層的樂器室已建造好了,樂器起碼有個家。外訪演出時使用的二十三個白色玻璃纖維箱已經做好,也曾遠征澳洲、日本、南韓、新加坡等。局方也不願改變,要由樂師搬樂器。我沒有辦法確保手足們手部安全,於是辭掉樂器管理一職。在我任職期內,完成了白色印有市政局徽號的玻璃纖維箱的設計和製造。毋忘一代老團員們所付出的貢獻。」

1982年樂團首次全團外遊,到澳洲巡演,當時要製作玻璃纖維箱來裝運樂器,由於時間緊逼,阮仕春幾乎是不眠不休地「奮戰」了十五天,繪畫了約百張圖紙,花費了五萬元,在南丫島做了廿二個加有市政局徽號的白色玻璃纖維樂器箱。這批樂器箱用了十多年才被淘汰,可以說是阮仕春為樂團所做的首項重大工程。

2022 年他回憶那次工程說:「自 1977 年香港中樂團成立起,由於樂團並沒有固定的排練場地,樂器沒有固定的放置地方,大型樂器如革胡、低音革胡、揚琴;敲擊樂如定音鼓、排鼓、雲鑼、十面鑼、大雲鑼等,需要隨排練地點改變而全部移動,並由市政局的三噸貨車運走。當年的樂器許多連硬盒都沒有,只有帆布袋,裝車要很有技巧,才能保護樂器安全。因此,搬運樂器的工人全部都是樂團的樂師,因為他們懂得珍惜樂器,每次搬運都另有車馬費。由於都是自願報名,所以沒有買保險。『樂器管理』是負責安排每一次排練演出的運輸安置樂器工作。這份工作責任大,壓力更大,擔心樂器安全之餘,更擔心手足們手部安全。為了運輸方便,我設計了可拆散的大文鑼架和多角度調控的十面鑼和雲鑼架。三音鑼、五音鑼和牛角號角一套是為首演《胡笳十八拍》造的。最大的工程是設計了在新伊利沙伯體育館內的上層樂器室,先決條件是鋼架不能觸碰四面牆,由土木工程署建造,使用至 1987 年搬去上環文娛中心。」

阮仕春在樂團身兼兩職，始終未能在樂器維修的基礎上，對民族樂器作進一步研發改進，一直維持到 1985 年吳大江辭職離團。當日演奏低音革胡的盧亮輝亦離團前往臺灣，阮仕春認為自己在「義氣」上亦要辭職。其時擔任經理的黃鎮華，和阮仕春一樣，性愛繪畫，老師是楊善心，為此，兩人有「共同語言」。結果黃鎮華一番說話說服了阮仕春，將辭職信收回，續留在樂團中。但他和當時的拍檔唐錦成不再做樂團的樂器管理工作（改由吳樹棠及王勇兼任），反而讓他可以在樂團演出活動以外，有更多時間投入去做樂器的研發改良工作；如果當日不是黃鎮華將阮仕春說服留下來，環保胡琴的研發又將會是很不一樣的故事了。

其實，1993 年阮仕春獲國務院文化部委任為樂改專家成員後（見第五章），也曾上書市政局，要求讓樂團進行樂器改革工作，但仍是沒有下文，就這樣，香港中樂團的樂器改革工程，好像就此胎死腹中。結果要拖到香港回歸，樂團公司化後，才能實現這項

和中國內地樂改接軌的工程。

2022 年阮仕春回憶說：「在港英政府統治時期，即使你作出了多少貢獻，樂器改革規劃也被認爲是多餘而且錯誤的，所以我的報告並沒有得到回應。當時《新晚報》記者何曉明將報告全文刊出，文化部數十年來都是樂改的規劃者、執行者和領導者，而直接影響我的是彭修文和嚴良堃兩位老師。報告中所有建議在十年後（2003 年）都全部實現了。」

i- 1993．何曉明，〈創造完美的柳琴系列〉，載《新晚報》12月10日，香港。

1993 年《新晚報》關於樂改五期連載全文

樂改得以再提到樂團的議程中，已是 1997 年閻惠昌上任音樂總監出掌樂團後的事。閻惠昌回顧事情的緣起說：「1997、98 年間，我剛到香港中樂團時便發現，樂團中四十三位拉弦樂手，各人演奏的音色並不統一。即使樂團為大家集體購買質量相近的胡琴，音色統一的效果亦難保證，加上樂團要經常外訪，往往會因為蟒蛇皮違反環保的規定，難以過關而變得尷尬。所以胡琴要進行改革，前提是不用蛇皮，目標是要讓拉弦樂組的音色統一。」

ii- 1993，何晚明，〈樂器改革決定樂團發展〉，載《新晚報》12 月 11 日，香港。

iii- 1993，何晚明，〈「交響化」實行的前提條件〉，載《新晚報》12 月 12 日，香港。

當然，更重要的是，閻惠昌對中國民族樂器的改革一直有很強烈的意識，那是他踏進中國民族音樂之門時已存在的認識。他說：「在上海音樂學院學習時，四君子（夏飛雲、孫克仁、林友仁、應有勤）已提出樂器改革的原則：音色不變、樂器外形不變、演奏形式不變、演奏指法不變，音量和音色得以提升改變，便是偉大發明。吹笛子的趙松庭，是物理專業，曾做過笛子演奏溫度、濕度變化研究，音樂廳溫度影響笛子發揮，要備小刀將笛子的孔

iv- 1993，何曉明，〈長期而偉大的工程〉，載《新晚報》12月13日，香港。　　　　　v- 1993，何曉明，〈成立研究室事在人為〉，載《新晚報》12月14日，香港。

根據需要移動，要懂得用蠟來補或挖，如果不懂便不是吹笛子的。

胡天泉亦有名言，指出吹笙七分修、三分吹……還有透過世界音樂史，和西方樂器的改變來看樂器的演變，這些樂器專業課至今難忘。」

閻惠昌上任後，要求樂團分聲部排練，初時有人投訴時間長，但一如西方的交響樂團，要提升水平，分部排練是很重要的基本要求。閻惠昌指出，彭修文便是以此方法來提升樂團水平。他特別

左起：夏飛雲、阮仕春、閻惠昌。

強調，通過小組排練，對樂器本身的音色會認識得更深刻，整個
樂團排練的效果便易掌握。與此同時，閻惠昌對樂團不同樂器的
聲音有更深刻的了解，尤其是對樂團色彩至為關鍵的胡琴家族的
音色，就更讓他深深感受到樂器改革已是刻不容緩之事。

然而，閻惠昌儘管有如此想法，仍要直到 2001 年樂團公司化，
具有獨立營運的條件後，樂器改良研發的「舊事」才能成為新議
題再次在樂團中提出，才重新獲得重視。理事會經過充份討論，
很慎重地考慮後，終對此一計劃拍板，自此香港中樂團才正正式
式地將樂器研發列作為樂團其中一個工作項目。

古風雅集

Chapter 5

第五章：阮仕春的人生選擇

整個樂器改良研發計劃在香港中樂團理事會經過反覆討論通過後，閻惠昌找來阮仕春，和他談大計。當時（2003年）阮仕春未屆退休年齡，香港「沙士」爆發，正是整個城市陷於傷感低潮的難忘時刻，阮仕春更已辦好移民手續，準備飛到美國去，與在美國生活了廿多年的母親團聚。另外亦有其他樂團邀請他過檔，他正為何去何從傷腦筋之時，閻惠昌便找他談活，結果將他說服了。

2022年，閻惠昌回憶上文（第二章）述及他向樂團理事會提出四點中的最後一點時說：「理事會成員當時問：我們搞樂器改革有沒有人啊？我就說：樂團現有的樂改專才阮仕春先生，他能成就我們這事情。所以我便建議他從柳琴首席出來做專職的樂器改革人員。此點我私下已經跟他談：『你已經彈琴這麼多年，是否還要彈下去？你很有潛力搞樂器改革，而且你以前讀土木工程。所以，如果我成立一個樂器改革研究室的話，專職做樂器改革，

重新開始你的藝術第二春,你願不願意做?』他說:『這個我可以考慮。』我就跟他分析:這裡有風險,第一、可能樂團沒有研發經費;第二、你第一年要做出一定成績,不然呢,理事會看見沒什麼成績,可能就把你撤掉。撤掉了,但你原來的柳琴首席已有人考上了,你就可能沒工作了。他表示了興趣,也願意做,我就跟理事會匯報。後來才知道確實沒有經費,也沒有工作室,工作室在阮先生家裡,所以他進行樂改,就要自行先墊支。以上是我說服理事會和阮先生的過程。」

閻總監說服阮仕春專責整修樂團樂器,提出要將目光放遠,從世界性樂器著眼,將之引進來研發,但亦特別指出革胡的改進研發(詳情見第六章)風險很大。當時只能保留柳琴首席的薪金,第一年如無法搞出成績,理事會不滿意成果,此一新設的職位便可能取消。當時阮仕春亦確實知道,這件工作是否能做出成績,存在著很多未知之數,具有一定風險,但他最後還是答應了。

事隔多年後，阮仕春坦言當日確是面對選擇，他說：「當時感到很迷惑，對樂器改革失敗的後果亦有點恐懼，從事創新發展工程總要有這種心理準備，當時自感年紀亦已不小了，已過知命之年，但亦有人說是進入人生十年黃金之年。同時，當時我自費的樂器研究改革已獲得三個國家獎，香港藝術發展局亦在這年給我頒發藝術成就獎，這是輝煌時候，在音樂工作上可說是寫下完滿的句號了。是走是留？面對選擇，何去何從？我考慮了很久，也反思到危機的問題。其時，有人勸我千萬不要做，這包括一些音樂專業界的朋友，亦認為革胡無前途，無法做，為此規勸過我。」

但最後，阮仕春還是決定留下來，答應了兩位總監的要求，簽了新合約，做樂器改革工作。他說：「其實，樂器改良這項工作自樂團成立以來，我都在做，樂團從來未有任何支持，可以說，議員官員根本不懂，都以為樂團只是演奏的團體，其他都不應去做。同時，研發樂器的成果牽涉很多方面的既得利益，樂器廠、手工

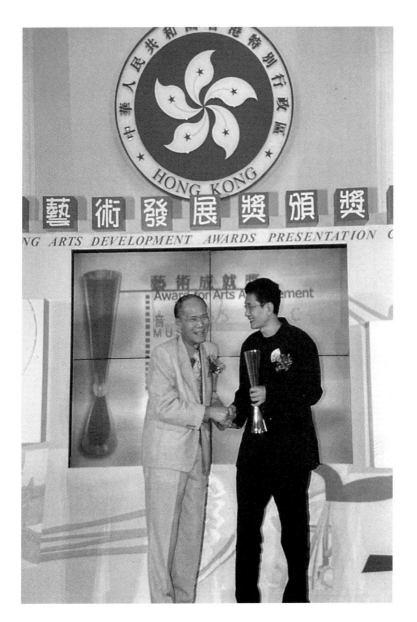

2003 年，阮仕春於禮賓府獲頒藝術成就獎（音樂）。

生產者、樂器行⋯⋯還有老師教學生會賣琴；同時，樂團內的樂師，使用蟒皮胡琴多年的情意結，和心理上形成的障礙，更不易解決。1977 年我受吳大江先生聘入樂團，就是要我在演奏以外為樂團改革樂器，1985 年我不再在樂團中兼任樂器管理工作後，其實更能投入去做樂器研發改良的事。所以，當時兩位總監提出來的新職位，亦可說是我等了廿七年的職位，終有機會全力投入去做樂改工程了，而且是由個人行為變成集體行為，將樂團樂器改革之事納入正軌。這確是很大的突破，這是當時在一切仍很含糊的情況下，我答應承擔起此一重要工作的最大考慮。」

從阮仕春這番說話不難看出，當年他作出的決定，其實是源自過往二十七年來他一直將樂器改革作為人生事業追求的目標，新的職位無疑是為他的人生追求提供新的契機。同時，他於 1977 年加入從業餘走向職業化的香港中樂團，為創團樂師，擔任柳琴首席後在樂改方面所投入的心血和已取得的成果，亦為他繼續從事

樂改提供了信心。

2022 年，阮仕春補充當年作決定時的一些細節說：「2002 年香
港藝術發展局向我頒授藝術成就獎，已經肯定了我二十七年來在
香港中樂團工作的貢獻和樂改工作的成就。但系統性改造樂團整
體音響的宏大工程，尚未能展開，環保胡琴系列的構建思維，在
創建港澳和兩岸的阮咸柳琴樂團時已經成熟，只欠東風。如果沒
有大型民族管弦樂團、大量交響性作品和技術優秀的演奏家們，
樂團公司化時制定的世界級樂團目標不可能實現。與閻惠昌先生
相處幾年後，我認為他是彭修文先生忠實的弟子，是執行、落實、
發展彭修文路線最佳的接棒人。因此，我相信他能帶領樂團創出
香港的奇蹟。而錢敏華女士機智敏銳，執行能力極強，做事貫徹
到底，是原則性很強的執行官。因為樂隊的工作需要抗壓能力極
強的團隊才能實現。當時錢小姐來找我，談及理事會要開設樂器
研究室的決定，我的柳琴首席合約已經履行了半年，需另簽樂器

研究改革主任的合約，同期執行。但只有首席一份工資，當時的樂團只能提供這條件。但這是在香港歷史上樂器改革的第一次破冰，常規編制中的拉弦樂是樂隊的靈魂，一旦能突破，將為大中華地區的民族管弦樂隊帶來發展的無限空間，而香港中樂團作為民樂翹楚才算當之無愧。我很清楚那是我的黃金十年，在資金、技術、經驗、工場、人力、設備及材料皆無的環境下創業，會承受多少艱辛才能達標。於是當晚便給國務院文化部林（儒忠）處長打電話。為了我們大家的共同理想，我同意了樂團的要求，簽約履行新的職責。並為此專程到紐約，向母親和弟妹們解釋，我不能如期赴美國團聚的因由。」

阮仕春二十多年來參加樂團演出超過二千五百場，但一直利用工餘時間，自費進行樂器的設計、研究及製作，1985 年繼續留在樂團工作後，仍繼續自費改革柳琴，與復原古樂器。每年樂團長假，他必回內地學習、考察及交流，不停搜尋中國的傳統樂器，

例如他曾在安徽農村的乞丐手中,買下原用來演奏地方戲、七品二線的民間柳琴。

這段期間他陸續復原或改良的樂器已有二十多種,例如復原製作了唐制阮咸、曲項琵琶、五弦琵琶、明式琵琶、秦琴、阮咸等等。改革成功的雙共鳴箱柳琴系列和阮咸更先後獲得文化部頒發「科技進步二等獎」(1992 及 1996 年),阮咸系列亦獲「國家科技進步三等獎」(1998 年)。這些樂器改良獎項背後,正是阮仕春加入香港中樂團後,一直沒有停止過樂改工作的成果。這個過程其實亦正是 2003 年在一切並無明確條件下,阮仕春答應繼續留在樂團,專責樂改工作的關鍵原因。可以說,如果沒有雙共鳴箱柳琴系列和阮咸研發的成功,阮仕春當年的去留考慮便會不一樣,香港中樂團 2003 年正式設立樂器研發部門將會是另一個很不一樣的故事了。

雙共鳴箱柳琴系列和阮咸研發成功的過程，較為具體的進展始自1979年。國家開放後，當年阮仕春拿著湯良德的介紹信到北京去找彭修文。雙方一見如故，後來再結識到演奏柳琴的張大森。此後，阮仕春每年便以樂團放大假一個月的時間，分兩次到內地去，參觀各地的不同樂器廠；為著改良柳琴去到濟南，找到前衛民族樂團的張式業，嚴良堃太太是張式業的姐姐。後來在1992年，彭修文再推薦他去找嚴良堃，那已是後話了。

為改良柳琴，阮仕春在1982至1983年間找到徐州樂器廠洽談合作，但計算下來要用正常樂器的三倍價錢，做不來；更大問題是，阮仕春一直在樂團中演奏，知道樂隊要求的聲音，一種能融合的、共性的聲音，但樂器廠做不出這種聲音。

由1975年至1985年春，阮仕春在柳琴上所花的心血及金錢無法計數，拆板拼湊橫樑亦試過，加大共鳴箱，換板、換底板等等，

文化部一九九二年度科技進步奖

成果名称 琵形鳴簡柳琴

完成單位 阮仕春 (香港中樂團)

奖励等级 二等

中华人民共和国文化部

一九九二年一月

1992 年，文化部頒給阮仕春的獎狀。

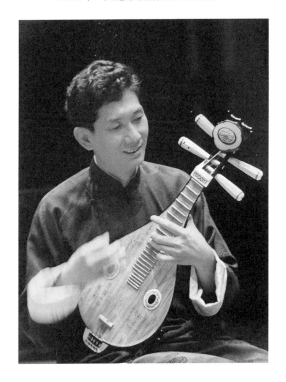

阮仕春演奏雙共鳴箱柳琴

1998 年，於國務院科技進步獎評審的答辯中。

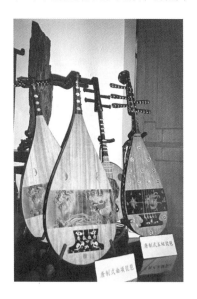

阮仕春復原製作的唐制式曲項琵琶、五弦琵琶、明式琵琶等。

更是不斷去試，不下一千幾百次。阮仕春表示，當時確是煩惱極了，後來卻是從菜刀把琴背劈開時發出的聲音獲得靈感。其時，彭修文的中國廣播民族樂團研發的柳琴採用桐木，聲音柔和清脆，音色較輕軟；其他樂團用的多是紅木柳琴，音色較硬，較尖銳，餘音則較長，穿透力亦較強，但不適宜演奏彭修文原爲桐木柳琴創作的作品。後來阮仕春研發製作的雙共鳴箱柳琴，卻是兼用了桐木和紅木，在音色上兼得兩者之長，同時將共鳴箱厚度增加，由六公分增至九公分，只在內部加厚，表面並無增加。

阮仕春在樂團中不做樂器管理後，更專注改革柳琴，當時設立了兩個工作室以方便樂器修整製作工作，一在廣州，另一在土瓜灣的家中。1981 年彭修文到香港來，首次指揮香港中樂團，發現阮仕春的雙共鳴箱柳琴，到 1988 年邀請他到北京參加科技進步獎評選。當時該獎設立了國家級的評判團，成員有劉文金、彭修文、嚴良堃、張式業、李執恭、豐元凱、桂習禮、趙硯臣、林石誠、

陳自明、王振先，蕭劍聲，王頌丙等。後來阮仕春於 1990 年帶琴去北京，讓鑑定小組去鑑定審查，翌年經過評審，獲頒文化部科技進步二等獎，並於 1992 年 1 月在北京舉行頒獎禮。

雙共鳴箱柳琴是由阮仕春個人研發及製作完成的產品，在保留現有柳琴外形的基礎上進行內部結構的改良，將琴腔內的容積擴大一倍，在琴腔內增設弧形的共鳴板，將琴腔分隔成兩層，形成兩個相通的共鳴箱。在增加面板厚度的同時，將抗壓橫樑的長度縮短至三分之一，增大了面板上下振動的幅度；在橫樑下增設音柱，將面板振動傳至中層的共鳴板，形成了複合共振。兩層的共鳴箱使聲音環迴繞射，因此泛音音列豐富。在琴背上增開了後音窗，讓聲音自前後兩面放出。因此增大了音量、美化了音色、強化了音質，而且使演奏者明顯感覺琴音呈立體感包圍著自己。高音清脆明亮而柔和，中、低音圓潤而豐滿，各弦各把位之間發音均衡。音質晶瑩通透，具珍珠的風采，飽滿的餘音則增強了在民族樂隊

群體中聲音的融合性。在多番改良後，到今日，港、澳、臺的專業樂隊基本上都使用了雙共鳴箱柳琴。臺北並以柳琴系列（高、中、次中）組成了「臺北柳琴室內樂團」。當年改良的雙共鳴箱柳琴，早於 1985 年便在臺灣進行了錄音，最初製成黑膠唱片，後改製成 CD，由陳澄雄指揮，製作費用原預算是 25 萬元臺幣，其後要增至 50 萬元，務求能將質素做得更好。

雙共鳴箱柳琴獲獎後，阮仕春亦於 1993 年獲邀加入國務院文化部樂器改革專家組。及後阮咸研發改良的成功，更爲阮仕春繼續走樂改之路打下強心針。

阮咸是阮仕春聯同黃俊勇、阮元凱、李開進行研發，由阮仕春聯同香港凱聲琴行、廣州市第七中學教學儀器廠製作完成的產品，獲頒 1996 年度國家科技進步二等獎，和 1998 年度國家科技進步三等獎。

阮仕春從復原製作唐代阮咸的過程中尋找到唐代阮咸的音色，以此為依據設計唐代阮咸的共鳴箱。共鳴箱的背板呈鍋底形，根據聲音的入射角等於出射角及凹面對波的會聚、反射原理，使擊弦的能量更有效地振動面板，使其振幅增加，能量增強。同時，發音集中，具穿透力，甜美、均衡、靈敏度高。演奏起來方便輕鬆，高音清亮乾淨，聲音純正，低音醇厚而不混濁。運用這種原理設計出體積不同的共鳴箱，組成了高、中音（四種）、低音阮咸系列，音色統一，音域寬廣，由 C—d4。由於其科學性與實用價值較高，該系列現時已為海內外數十樂團相繼採用。過往阮琴欠缺穿透力，常規樂器低音聲部貧弱的現象得以改善。

阮仕春對樂器改革的承擔，從家中樂器作坊開始，在雙共鳴箱柳琴和阮咸上取得成績，獲得各方肯定，先後獲得國家級獎項，對阮仕春來說自然是莫大的鼓勵，但更重要的是這讓他對樂改的信心大大加強。2003 年香港中樂團計劃設立研究及發展部，阮仕

春最後選擇留下來出任新設的樂器改革研究主任，那可是雙共鳴
箱柳琴和阮咸取得成功所致。不僅如此，其後環保胡琴系列能攻
克各種困難，亦和阮仕春在雙共鳴箱柳琴和阮咸的研發改良過程
中累積的經驗很有關係。

其實，當年阮仕春還有另一選擇，他自己亦曾考慮過，移民計劃
不變，先去「報到」，再回香港。後來他並沒有去「報到」，原
因是樂改工作開始後便難以停下來。更重要的是，當時樂團上下
都對樂改寄以厚望，豈可以不搞出成績來！

Chapter 6

第六章：
設立研發部踏上新里程

2003 年 9 月 1 日，原在香港中樂團擔任柳琴首席樂師的阮仕春，同時獲兼任命為教育及研究部門轄下的樂器改革研究主任，到 2004 年再設立研究及發展部，將「樂改」計劃置於樂團常規架構發展的規劃中。阮仕春亦成為該部的研究員及樂器研究改革主任，並由總監閻惠昌親自出任樂器改革小組組長，阮仕春、郭雅志，及於 2002 年 6 月中獲聘出任助理指揮（音樂會／資訊科技）的周熙杰任副組長，同時由樂師組成試奏小組，香港中樂團的樂改工作才真正進入日程。而阮仕春的職稱亦於 2007 年 9 月 1 日改為研究及發展部門轄下研究員。

2022 年閻惠昌總監回憶說：「設定了新職位後，我當時給理事會建議（阮仕春）的職責是：樂團有哪些樂器需要更新，調整；研究全球有什麼樂器，可以更新到樂團來的，樂團中的樂器現狀都拿來研究；之後提出對樂團樂器的一些建議，包括購置或更新的建議。當我們發現，市面上的樂器都沒有達到樂團要求的時候，

希望他提出樂器研發的計劃，這就是他很清楚的職責。後來我們發現樂團的低音樂器，革胡，原來的蟒蛇皮革胡是一個問題，它的高音區的聲音和胡琴配合得很好，但它的蟒蛇皮受到很大的影響，高音區音量也是衰弱得很。因此就研發這個（改良版）。」

2003 年理事會接納藝術總監的建議，要搞樂器改革，主要目標是解決民族樂隊的低音問題，但當時面對的現實困難卻是沒有研發資金、沒有工作室、沒有機器設備，也沒有製作材料，在這種情況下，能否有所突破，取得成功，誰也沒有把握。阮仕春迎難而上，接納這個職位，除了上文所考慮的種種「歷史因素」外，更重要的還有香港中樂團能在樂改上作出政策性的改變，阮仕春認為是很突破性的做法，他說：「這是代表香港的樂器改革工作，自此由我個人的行為，變成團體公司的行為，這是過去從未有過的事。」

延續中國半世紀以來樂器改革的發展，其中一個目標就是要配合民族樂團的發展要求。樂器問題不解決，中國的大型民族樂團談發展是徒勞的。此時阮仕春已在樂隊演奏了廿七年，知道樂團的需要，在國務院文化部教科司的支持下，樂團兩位總監和理事會的信任下，即使當時樂團的樂改資源幾乎是一無所有，阮仕春仍然擔起了主持樂器改革的重任。

2022 年阮仕春回憶樂改起步時的情況說：「文化部並沒有規定我團該做什麼。1993 年國家成立了專家組時，討論了現時民族管弦樂團樂器的使用狀況，檢討了常規樂器的優劣，並上書提出急切需要改善民族拉弦樂的低音拉弦樂器。」

2003 至 2005 年，這段期間阮仕春仍在樂隊演奏，2004 年 11 月還跟隨時任政務司長曾蔭權前往東西歐演出，此時身兼樂師及研究員兩職。較早前的 6 月 25 至 26 日，舉辦了以「揉絲為樂，潤

木成韻」爲題的音樂會，指揮爲龔林及閻惠昌，全以改良樂器作演出，包括阮仕春的唐制式阮咸、唐式小阮、中阮及大阮；楊雨森的六四型革胡；李長鐵的新型多功能二胡；郭雅志的活芯嗩吶，其後還有音樂會的錄影帶，送到上海音樂學院東方樂器博物館中展出。

2005 年 2 至 3 月，樂團又於各大專院校舉辦名爲「琵琶春秋——唐聲迴響」的復古樂器講座及示範音樂會，由樂團的古樂器研究小組策劃，阮仕春領導，並請了余少華博士擔任演出顧問、嘉賓

「琵琶春秋——唐聲迴響」的復古樂器講座及示範音樂會

主持，以及與何耿明一起擔任演奏嘉賓；另外，樂團團員譚寶碩及盧偉良參加演奏。巡迴的院校包括香港大學、香港中文大學、香港城市大學、香港浸會大學、香港理工大學、香港教育學院、嶺南大學及香港演藝學院等。

經過大家討論後，定下樂團樂改的原則，在確保演出的基礎上，「急用先做」。為此，阮仕春首先將業餘時間全部投入維修樂團廿多年積存的廢舊樂器，包括五把報廢了的低音革胡及揚琴等。此時樂團仍無樂改經費，基本上由他自資於家中設立的工場進行，一切開支亦沒有報銷。同時開始革胡的研發，樂團亦沒有研究費用的預算，在研發過程中所需的成本（包括起版、改版、材料、人工等），則由珠江鋼琴集團代為支出，最後樂團付費買回來的，已經是研究好的革胡成品。

其後的環保高胡、二胡、中胡三項，同樣是阮仕春主動自資進行

研發，研發成功便可以和革胡及低音革胡組成完整的環保胡琴系列。但當時大家對研製的成功率都無法預測，很明顯地，阮仕春要承擔一切風險，幸好在這個研發製作的過程中，沒有一把廢品產生，樂團亦得以在阮仕春自資研發成功後，才與他商量將製成品收購。

可以看出，環保胡琴系列的研發製作進入新的里程，由於欠缺預算經費，一切仍是從阮仕春的「個人行為」開始，繼續在他自資於家中設立的工場、工作室來做，租金、水電、機器、電話費用一切都由阮仕春自付。當時 CCTV、CNN、香港及多個國家的電視台等媒體，曾數十次到該個「私房式」的樂器製作工場、工作室錄影採訪。可以說，阮仕春此一自資工作室早已是「公開的秘密」了。樂團於 2008 年 9 月正式租用一個商業單位作為樂器研究改革工作室，及支付了阮仕春一些補貼作為 36 年研究產品、相關知識產權、器材和物料的費用。

現時回顧，無論是阮仕春的個人投放，還是樂團所支付的補貼，在那幾年開始研發的環保胡琴系列，包括高胡、二胡、中胡、革胡及低音革胡，以及維修、改良其他樂器，由此帶動從復古樂器和改良現代樂器兩方面開拓學術研究及表演藝術發展，對中外音樂界及學術界帶來影響，可說是創造了這個樂器改革項目的「奇蹟」。此一「奇蹟」，完全是在樂團和阮仕春雙方互信的基礎上，抱持著爲中國音樂發展作出奉獻的共同信念才會出現！這亦正是新里程能夠不斷向前邁進，最終取得成果至爲重要的關鍵因素。

待測試的環保胡琴

第七章：環保胡琴的發展軌跡

現時「胡琴」之名，是所有民族拉弦樂器的統稱。如常見的高胡、二胡、中胡、革胡等都可以歸於胡琴之列，傳統的胡琴則是指絲弦的二胡。以木（竹）做成圓形的琴筒，插上琴杆和軫，在琴筒上蒙上蟒蛇皮；用幼竹拉上馬尾為弓，再張上兩根絲弦，便可拉出聲音。

胡琴的形制和今天的二胡已大體相同，明、清以來地方戲曲勃興，胡琴作為旋律的主奏樂器也隨之興起，形成各式各樣的胡琴品種，流傳至今。胡琴琴筒上蒙上蟒蛇皮，發出來的聲音給人憂鬱、悲涼滄桑之感，對生逢亂世的失意者別具親和力。

經過從上世紀五十年代開始的音樂大改革後，胡琴由絲弦改成金屬弦，樂器的結構也經歷多次改造。演奏技巧與作曲相配合，胡琴音樂的表現功能飛速提高，含蓄的音色和豐富的表現力，成為中國民族樂器標誌，在大型的民族管弦樂團中，高胡、二胡、中胡、

革胡、低音大革胡作為常規樂器，統稱為胡琴系列或胡琴家族。

環保胡琴一詞初見於上海民族樂器博物館等編印的《弓弦南北》一書中，由於蟒蛇早已被列入受保護動物之列，上海民族樂器廠將製作的二胡產品中，以魚皮、狗皮、塑膠合成皮取代蟒蛇皮作振動膜的二胡稱為環保二胡，環保胡琴一詞亦因其產品流傳而流行，卻未成為趨勢。回看近百年來胡琴的振動膜，嘗試過用豬皮、牛皮等等製作，但都不及蟒蛇皮或蛇皮胡琴的共振好。但蛇皮對環境的變化非常敏感，稍有濕度變化，琴音就會改變。隨著環境保育概念發展，香港中樂團在世界各地演出，蟒蛇皮材質過海關時會產生困擾，加上要適應當地演出的氣候，胡琴改革的需求便越來越強烈。

簡單來說，香港中樂團環保胡琴研發的最基本目的為：

（一）環保；

（二）在合乎樂器發展的基本規律上，以現代科技的知識和手段優化樂器性能，達至傳統中華胡琴音樂文化的承傳和弘揚，改變現狀及可持續發展。

從現在回顧看，環保胡琴的整個發展研創一共分三個階段：

第一階段（2005-2009）：從無到有；

第二階段（2009-2014）：這是研發的整固和調整階段，調整第一階段，完成整體五類樂器的調整，進入第二代。2017 年開始整固、調整及鋪墊過程（包括專利）；

第三階段（2019年開始）：達至全面的量產和推廣階段，第二代環保胡琴的使用場次超過一千五百場，每類型樂器的使用期已超過五年，合乎正常樂器的標準。在推廣階段，樂器必須達到音色乾淨、靚、正，好用、實用、耐用的標準（詳情見第十一章）。

「移步不換形」是中國戲劇常用的表演形式，在樂器改革工程上的設計理念和實踐程序亦基本按此方法進行。胡琴的獨特音色及經過半世紀創造的胡琴系列整體的音色，早已深入民心，故「形」不能變，只能「移步」去保存傳統胡琴音色，提高樂器性能和合乎環保原則。早在上世紀六十年代，中國已經有人進行人工蟒蛇皮研究，亦有不少人工蟒皮成果推出，但多是不能分解的塑料，不能稱為環保材料產品，且未能超越蟒蛇皮的音色效果，故阮仕春的樂器改革，從尋找環保皮膜材料和改造胡琴共鳴箱結構兩方面入手。而且除了保持各自音色特點，提高性能外，要在合奏中做到整體音色相互融合，組成立體金字塔式的群體音響織體：高

音區清脆明亮，中音區圓潤柔美，低音區宏厚寬廣。這個織體的音響結實飽滿、宏厚而明亮，以膜振系統為中心的整體音響效果，和以板振系統為中心的西方拉弦樂功能相同，但色彩完全不同。以這個設計理念逐一改造胡琴系列每件樂器，並通過樂團的排練和演出效果來鑑定。每一件樂器完成初步改革後，經藝術總監閻惠昌聯同樂團首席、各聲部首席樂師鑑定，立即移入樂隊和原有樂器混合使用，檢驗成功者逐漸增加改革樂器數量，不成功者繼續探索。以這種「摸著石頭過河」的實驗方式，一年半來（編按：2005 至 2006 年）排練、演出和改革樂器的工作不停進行，保證拉弦樂的整體音色不變而功能逐漸增強。

於是，高胡、二胡、中胡的改革，便在保持原樂器的基本音色不變、演奏方法不變及樂器外觀不變的前提下進行。主其事者的阮仕春說：「我們不再採用黑褐色的蟒蛇皮，改以美國杜邦（Dupont）化工公司全球專利生產的 PET 聚酯薄膜人造皮作為

振動皮膜，蒙在琴鼓上，重新設計調整琴鼓內的曲線弧度及琴鼓內壁的厚度。利用 PET 聚酯薄膜厚度平均、振動數高、彈力強勁的特點，美化了原樂器的基本音色，也淨化了因爲蟒蛇皮厚度不一、質量不均勻而產生的各種雜音。從一方面看，原蟒蛇皮樂器的特色味道少了，但以合奏角度看，融合度大大增加了，使三種樂器在整體性的合奏時增加了各音區的旋律厚度。改革後的高胡、二胡、中胡每件樂器的音量都增加了，尤其在它們的下把位（高音區），表現更爲明顯。」

阮仕春回憶樂改初期的困難之處，除了他的樂師薪金外，實驗沒有研發資金、沒有工場、沒有製作材料，也沒有經驗，由何處入手？向外救援，則到處碰壁，還有走訪樂器廠，遇到不合理的「合作」、「簽約」等。

他續說：「二胡不是換塊皮那麼簡單，材料的選擇、結構計算，

過程不斷修正。在香港文化中心音樂廳，每當樂團宏大的音響奏起，我心中的激動自然泛起。由於我在樂團演奏四十年，對樂團各時期的音響特質，印象依然深刻，尤其是對那些多次演奏的保留曲目，基本上都能夠背誦，因此明白新與舊的對比、優劣。雖然樂團成員新舊交替不斷，然而整體音響宏亮度、清晰度、渾厚度而形成的震撼力，明顯是不一樣的。」

阮仕春回憶，理事會最大功能是設置了他的職位，給他工作空間。

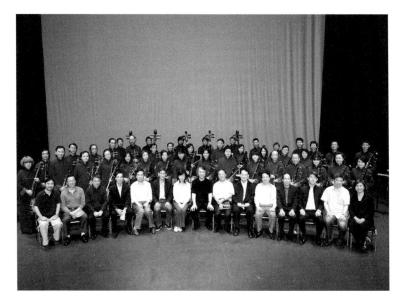

2009年「看、聽、談」改革胡琴音樂會與演後座談會，獲政府及業界支持。

徐尉玲主席親自為工作室提名「香港中樂團樂器研究室」，開張日期為 2008 年 10 月 6 日。「由環保胡琴取得專利、弦樂的成熟和樂師的換代，我們已經步入黃金時期。」

他續說，回顧大中華音樂圈，由港英時期以至回歸後初期，「樂器改革的研究生產及教育推廣等工作與樂團無關。樂團只能按既定條例做，故此三十年來我對樂器的改革，只屬於自費的個人興趣項目。因此才會發生 1998 年我上京領取國務院的科技進步獎，被視作個人無薪假期，要扣人工。」

據阮仕春記下的時間表，研發環保胡琴最初幾年有以下的經歷：

2003 年：簽樂器改革及樂師合約，之前已在家中設置工場，正式將家居一半作為工作間。

2003 至 2005 年：將已存倉的革胡、低音革胡全面維修。

2004 年：赴布拉格參與小組演出三場。

2005 年：退下演奏崗位，專注樂器研發。

2008 年：嘉利集團贊助一百萬港元，用作樂器改革，10月6日「香港中樂團樂器研究室」開始運作。

阮仕春補充說：「2005 年具體思考再進一步改良樂器應如何走，找樂器廠合作，只有上海民族樂器廠有興趣，條件是樂團和我負責設計繪圖紙，做出的成品中樂團回收。合約無法答應，樂團決定自己製作。」

基於蟒蛇皮自身的天然特性，以及各地胡琴製作工藝沒有規範，

僅靠製琴師的手藝和經驗各自發揮，故從專業角度審視，存在極嚴重的基本問題：音色個性強而融合度低，對樂器性能的要求僅屬於統一樂律、擴展音域、擴大音量的初階。上世紀八十年代創作的大量民族交響性作品，將這些傳統樂器音色融合性差的特點突顯出來，樂器性能不提高，會對民族管弦樂作品發展形成阻力，很顯然地傳統胡琴的製作材料蟒蛇皮成為矛盾的焦點。2005 年在藝術總監閻惠昌帶領下，開始艱難而浩大的胡琴改造工程。

環保胡琴最初的研發目標是改善低弦樂器，結果第一把出台的卻是環保高胡。2022 年閻惠昌總監回顧從原來研發環保革胡，改為研發環保高胡的過程說：「研發低音革胡和革胡，對皮的需要很大，所以在研發時，從用皮最少的高胡開始。即使當中不成功，所壞掉的皮都只是一小塊，不似革胡會壞掉一大塊，那就損失很大，因此先從高胡開始。（阮仕春）當時研發高胡，也是用了各種各樣的皮，不過都不行。在我們研究後就說，定音鼓的皮可不

可以拿來試試看，就拿（敲擊樂首席）閻學敏打過、報廢下來的鼓皮來用。所以我們一開始就蒙著這個定音鼓的皮。定音鼓的皮是人造皮，所以就從高胡開始使用。高胡研究完後，他也造了中胡。他一造完就給他崇拜的湯良德老師聽，當然也會請我聽。他開始時都邀請胡琴演奏家鑑定過，最後把胡琴拿來讓我鑑定。」

2022 年，阮仕春回顧環保高胡出台的過程說：「研發革胡所需要的大材料例如雲杉、楓木、烏木……香港沒有，家中的工作室空間面積也不夠，我只有移師到廣州七中教學儀器廠做首期製作框架實驗。但蒙在琴筒上的蟒蛇皮面積很大，無處可尋，即使是原產的上海廠也早已停產二十年。我嘗試用定音鼓皮取代（由1992 年起，我已收集了一批丟掉的定音鼓皮）。但如何將彈力強勁的定音鼓皮固定在革胡的琴筒上呢？為此我早出晚歸，香港、廣州來回，跑了幾個月，試盡各種方案。最終先在龍頭粵式高胡的試驗上成功，繼而製成兩把，一把交給著名高胡演奏家余

其偉，2005 年 12 月 16、17 日在文化中心首演獨奏，同時另一把交給黃安源，作為樂團首席在音樂會常用。這是環保胡琴第一代高胡首次亮相。」

對環保高胡的出台，閻總監回憶說：「當時第一版的環保高胡造出來後，我們便交給了余其偉。一把是獨奏琴，一把是樂隊琴，兩個意義是不一樣的，所以當時我們問他有什麼要求。余其偉說，一般蟒蛇皮造的琴，都要跟他每天睡覺，要兩三年，琴才能很貼心地跟隨他的心意。他的意見就是阮主任從他的角度，去研究他的蟒蛇皮是怎麼樣。所以這個皮造出來以後，余其偉便說：『沒想到這個皮一造出來就像我的琴兩三年一樣，我才試用了一、兩個星期，就是我兩三年才能成熟的那個聲音。』在樂隊中採用環保高胡，當時我們都是十分保守的，先看它能不能跟蟒蛇皮的（高胡）合在一起。」

阮仕春補充這個過程說：「2005 年第一批鼓皮代替蟒皮做了兩把，請余其偉試奏，12 月余其偉與樂團演出，試琴。按余其偉要求做，都用定音鼓皮，一把黃安源用，另一把余其偉獨奏，再將傳統與新的兩把琴比試，無分別才試用，混合環保皮與傳統胡琴一齊在樂團中用，首先更換高胡。」

琴皮以外，共鳴箱（琴筒）的製作也經過嚴謹的測試。為維持高胡原來的音色不變，仍然採用紫檀和酸枝木作為改革高胡的共鳴箱材料。但共鳴箱的設計先經過計算，計算共鳴箱內的空氣共振頻率，以確定琴腔的基本容積。然後以相同容積不同尺寸的琴筒口、尾筒、內腔弧度進行測試，結合琴筒的內外壁厚度調整，找出能使共鳴箱發出理想基音的尺寸。然後配合不同厚度張力的皮膜進行測試，目的是要尋找最接近蟒皮高胡音色的皮膜，結果採用的皮膜是杜邦的環保化工產品（PET）。由於蒙皮方法與傳統蟒皮的完全不同，為應付繁複的試驗，阮仕春設計了附帶有壓力

錶的蒙皮機，以數據監控蒙在琴筒口各點的皮的鬆緊度，並保證琴筒口受力平均。情況如調定音鼓，使皮膜的振動具規律，避免琴筒口受力不均勻導致皮膜不規則振動，使振動能量相互抵消而且琴筒變形。因為 PET 聚酯皮膜的張力比蟒皮強數十倍，在相同壓力或剪力下，其振幅比蟒皮平均而且能量強勁。因此理論上，PET 聚酯皮膜胡琴的音量比蟒皮胡琴大，而且聲音的衰減度也較低，也就是說它的基本性能較蟒皮高胡優異。用相同的製作材料，以機械控制的方式操作，可以成批生產音色和效能基本一致的產品。經過這幾項改革的高胡被命名為 HKCO 型環保高胡。

2005 年 10 月第一版環保高胡完成後，藝術總監閻惠昌請來余其偉在 12 月香港中樂團的音樂會上，以環保高胡擔任獨奏，演出傳統廣東音樂《平湖秋月》及古曲《妝台秋思》。用製成不到一個月的新環保高胡演奏傳統曲目，演出前阮仕春和余其偉往香港電台接受訪問及進行高胡錄音，余其偉分別用蟒皮高胡及環保

高胡錄了同一曲目，大家在錄音中都分辨不出兩種高胡的音色差異。在 12 月的音樂會上，樂團首席黃安源亦首次將第一版的環保高胡帶入樂隊，作樂團首席琴使用。

余其偉 2007 年對環保胡琴家族寫了一段話來祝賀香港中樂團成立三十周年：「貴團近年先後推出高胡、二胡、中胡及革胡之環保胡琴系列，其音色之純淨、張力之寬大，高低把位音量之平衡給人以驚喜，為樂隊之規範化及交響性建設作出了貢獻。在這一良好基礎上，再經改良後與演奏家之合作互動，一定會在突出獨

12 月 16 至 17 日「心曲重溫迎佳節」音樂會，環保高胡首次亮相，由胡琴大師余其偉及黃安源執琴。

奏個性及展現古典韻致方面有更大的表現空間。」

環保高胡首次亮相作獨奏、領奏、合奏獲得熱烈反應，但藝術總監閻惠昌依然非常謹慎，在往後的音樂會中逐一將環保高胡加入高胡組，和蟒皮高胡混合使用，檢驗雙方的音色融合情況，再逐漸全組換上環保高胡。很多觀眾甚至不知高胡已經換了樂器，前後用了一年半時間，高胡組樂器「摸著石頭過河」，實踐了「移步不換形」的設計理念，驗證了環保高胡在常用音域 g4—g6 的音區中音量平衡，音量比蟒皮高胡大，整體的音色乾淨通透，合奏有較強的群體及織體感。高音的衰減度低，音質顯得更飽滿明亮。以快弓演奏連續十六分音符的力度和顆粒感更使樂曲生色不少。例如由黃貽鈞作曲、彭修文編曲的《花好月圓》中，高胡快弓的片段由環保高胡奏出，在急速的節奏中充滿彈性音符，靈巧跳躍，強勁的力量感為樂曲帶來更豪爽、昂揚激情的歡樂氣氛。

中胡的改革理念和方法依照高胡方式進行，同樣做到音質乾淨，音量則遠大於原蟒皮中胡。由於 PET 聚酯皮膜的振動充份，故音區之間的衰減度低，聲音之間的聯結力強，用連續的長弓演奏慢板旋律，宛如吹管樂器吹奏時一氣呵成的效果。宏大的音量增強包容力，樂隊整體音色更加豐富、圓潤。

原來的革胡筒口直徑 35 公分，低音革胡的筒口直徑更大至 52 公分，皮膜非殺巨蟒蛇而不可得。原革胡發音遲鈍，音質混沌，低音暗啞軟弱，是需要改革的原因。透過調整琴腔內連結皮膜之傘形支架的形狀尺寸等多項措施，製成了 HKCO 型板膜共振革胡，效能顯著。

關於製作環保胡琴以系列概念進行，2022 年阮仕春總結說：「我的作品都是以系列形式製作，低音樂器一樣，都要以系列形式製作。但為什麼要由低音開始，因為低音樂器的需要性是迫切的，

尤其是文化部的政策。而高胡、二胡、中胡遲早也需要改革。改

了其中一件，而其他不改，那就不可能成為一個系統，這是常識。」

Chapter 8

第八章：胡琴家族低音樂器突破

革胡與低音革胡乃二十世紀中葉爲大型中樂合奏而生的樂器，名字中帶有「改革」之意。榮獲「國家第四屆文化部創新獎」、「環保創意卓越獎」及 2015、2016 年連續兩年榮獲 U Green Awards「傑出綠色貢獻大獎——文化與藝術」的環保胡琴系列，乃阮仕春窮多年心血，建立自身的一套弦樂系統的力作：「環保胡琴系列是樂團爲發展民族管弦樂新型的整體音響而創製的改革樂器。設計的概念貫穿環保、承傳和創新三方面，其核心的工程包括：篩選出多種可再生的 PET 聚酯纖維膜取代蟒蛇皮，以實踐環保之目標，以科學的計算法重新設計共鳴箱，大幅提升樂器的物理功能。」

回顧阮仕春執行的樂器改革方針，在 1993 年文化部教科司經專家組討論後，制訂六條標準及八條建議去實施（編按：「建議」及「標準」是當年舉行的第四次樂器改革工作研討會定下的。其中「建議一」提出：「大型民族管弦樂隊的拉弦、吹管、彈撥三

個聲部的低音樂器」）。但樂團缺乏樂改經費，按常規根本無法順利進行研發，爲此求援於文化部教科司。得到教科司的支援，珠江鋼琴集團免除了在材料、人工、試版及其後的多次改版費用，完成了革胡一共十一版的改革試驗。

2022 年阮仕春回顧從構思到執行的全過程說：「低音聲部長期困擾著民族樂隊，只能以大提琴取替，但外訪時覺得難看。之後中央民族樂團發明了拉阮，但音量不理想，外訪時會擺放出來，但演出時仍用大提琴。文化部專家組討論中，我堅持用革胡，原因是革胡與二胡一樣，同樣是膜振系統，與其他胡琴是同一個系列。以往的革胡音量很差，沒有人願意拉，我們需要把它改革。吳大江時代用由楊雨森發明的五九型革胡，吳大江也堅持了很多年（雖然我們仍可以轉用大提琴），雖然革胡的音量、音色不理想，但堅持是因爲它仍是中國民族樂器。我堅持用革胡，但當時文化部堅持以板振方向改革，做到好似大提琴／馬頭琴。而我

的原則爲希望整組拉弦樂器的主體爲膜振結構。」

他續說：「2005 年進行革胡改革，項目開始進行，但因爲大面積的定音鼓皮難以蒙到革胡上，要考慮到如何改結構，而我根據六四型革胡進行改革，到年尾都未能成功，反而一蒙了皮便出現很多問題。而高胡因面積小，較好做，一下便成功。結果到 2006 年初才成功推出第一代革胡。第一代革胡是最困難的，一共試了十一版。低音革胡則再遲兩年推出。」

胡琴低音樂器的改進面對的問題不少，爲求能和民族樂團中板振的彈撥樂器（揚琴、琵琶、阮族樂器、古箏）和膜振的拉弦樂器都能融合，所以開始以「六四型板膜共振」的革胡爲藍本重新探索。阮仕春說：「上海楊雨森研發的六四型板膜共振革胡，我們和他的兒子楊鴻光洽商好版權事宜後，除將共鳴箱的蟒蛇皮換成PET 聚酯薄膜外，對其形制材料都做了很大改動，改變了共鳴

箱的容積及內部的曲線弧度，收窄了尾花窗，並將製作材料改爲傳聲速度較快的雲杉，而用以發聲的共鳴盒的面板和背板都以桐木製作，使之和彈撥組樂器全都以桐木作爲發聲板。三年間我們在革胡上做了十一次結構性改動，目前樂團使用的 HKCO–1 型革胡的發聲是一種新的聲音，音量不亞於大提琴。」

HKCO–1 型低音革胡是香港中樂團獨立研發的民族低音拉弦樂器。阮仕春說：「它的低音功能及演奏法，大致和蟒蛇皮圓筒低音革胡及低音大提琴相若，唯音色在兩者之間，既有膜振革胡的特色，也有板振低音大提琴的特點。它的形制和結構也結合了兩者的特點。HKCO–1 型低音革胡的共鳴箱，由杉木做的橢圓形大琴筒和鑲嵌其內的松木長方形共鳴盒組合而成。橢圓形琴筒的筒口蒙了環保纖維皮成爲琴鼓。當琴碼在共鳴盒上振動其面板的同時，連著琴碼尾部的橫碼也同時拖動琴鼓的纖維膜，產生複合的板膜共振而發聲。因此，琴音既有松木共鳴盒的板振聲音，亦

有琴鼓的膜振聲音，兩種音色同時混合，產生出一種新的聲音。這種聲音能融合彈撥樂器的板振聲音，也能融合拉弦樂器的膜振聲音，那是很強的融合劑。」

在研發過程中，阮仕春曾多次向文化部教科司林儒忠處長報告，2007 年也在長春舉行的文化部科技成果管理研討會上介紹了香港中樂團這項改革。據 2022 年阮仕春回憶，2007 年那次屬不定期會議，由他通過口頭匯報和照片，向文化部專家介紹第一代環保胡琴的發展情況，在會上也被票選為科研成果委員會副主席。2012 年，他在上海會議中播放了環保胡琴的相關片段。

環保革胡和環保低音革胡的改革，是從樂團的整體音響結構出發，創造適合現代民族管弦樂團使用的民族拉弦低音樂器。在研發過程當中，除了大型樂隊不斷的實踐，探索室內演奏的可能與空間，也是香港中樂團低音弦樂聲部近年努力的方向。2016 年

2013 年，閻惠昌與阮仕春檢視新低音革胡。

12月16至17日晚上，在香港中樂團演奏廳舉行的「融 III——革胡與低音革胡重奏音樂會」中，加入彈撥及敲擊的陣容，不僅帶來低音弦樂融匯中西的美學藝術，也展現融洽無間的絕佳合作默契！

樂團環保革胡首席董曉露擔任節目統籌，節目中包括世界首演香港作曲家陳錦標為革胡與中樂團創作的小協奏曲《春雨夏風》。這首樂曲的寫作靈感源自作者對父母故鄉1970年代的感覺和緬懷，故事有血有肉，用環保革胡來演奏，與別不同的音色令人悠然神往。董曉露也聯同低音革胡首席齊洪瑋，演奏羅西尼（Gioachino Rossini）的《D大調大提琴與低音大提琴二重奏》第二和第三樂章，以及瞿春泉改編自聖桑（Camille Saint-Saëns）的《聯奏第四號》，由革胡及低音革胡與樂隊演出。

多首重奏曲也是那兩場音樂會必不可少的特色。內地作曲家張大

龍爲導演吳天明執導的電影《百鳥朝鳳》擔任作曲時到黃河邊上探風，受到啟發爲革胡及低音革胡八重奏而寫的《黃河邊上的敘事》；駐團指揮周熙杰以自身學習音樂之經歷而寫的革胡八重奏《回想》；陳錦標以山西民歌爲素材改編的革胡五重奏《小妹河邊把頭抬》，都是載譽重演的曲目，讓觀眾感受到低音弦樂重奏的綿密織體與厚重感。魏拉羅伯斯（Heitor Villa-Lobos）膾炙人口的《第五號巴西風巴赫組曲》第一樂章、皮亞佐拉（Astor Piazzolla）的《探戈》也分別以革胡和低音革胡五重奏的方式演繹。同場演出的還包括倫斯威克（Daryl Runswick）糅合了圓

2016 年 12 月 16 至 17 日「融 III」音樂會

舞曲、進行曲和波爾卡的低音革胡四重奏《受冷遇的史特勞斯》。

阮仕春苦幹五年，創造了不用蟒蛇皮作振動膜的環保胡琴系列五種常規拉弦樂器。傳統胡琴類拉弦樂器從此不再擔心被拒進口，用西方大提琴和低音大提琴作為民族樂團低音樂器的老大難題，亦隨著革胡及低音革胡的面世而獲得解決。如果環保胡琴推廣成功，中國市場因每年需求五十萬把胡琴而殺死六萬條蟒蛇的歷史將會結束。

研製過程中，海峽兩岸和香港的學者、音樂家都參與其中。環保胡琴的研發成果聚合了眾多樂人的心血。中國音樂學院、香港音樂事務處、臺灣國樂團、臺北青年國樂團、臺中聯合樂團、山東省民族樂團及一批國際級的胡琴演奏家都已先後訂購。

拉弦樂器是樂隊之魂，環保胡琴將功能提升，為民族音樂的可持

續發展開拓新的空間。同時,解決了蟒蛇皮問題,為胡琴打入國際樂壇開闢了綠色環保通道。近十年來香港中樂團帶著環保胡琴遠征世界各地,所到之處極受歡迎。

這項目可說是中國半世紀以來用以創建民族管弦樂團之樂器改革工作的延續,國務院文化部一直支持這項工作,有明確的方針和路線。環保胡琴系列的創發是「牆內開花牆外香」,環保胡琴影響著大中華地區,甚至海外的中樂發展。

可是樂器改革之路如果方向錯了,一切將盡付流水。解決民族低音拉弦樂器問題,有如在中樂器裡發明一顆原子彈。這是文化部教科司作為重點立項攻關的項目,但因種種原因,中國內地半世紀以來都未能很好地解決,現在基地轉到香港,繼續擔當此攻關任務。

環保胡琴家族由於保持了原樂器的基本音色及演奏法，所以改革後的環保胡琴各聲部的音色輪換依然非常清晰，不會混作一團，而低音樂器更能融合彈撥樂音色和拉弦樂音色。從第一把環保高胡誕生（2005年12月），至第一把環保低音革胡進入樂團（2009年2月），歷時超過三年，這期間香港中樂團所投入的樂改經費全是從樂團常年支出中抽撥出來。在這種經費緊絀的情況下，能在三、四年間便做出成績來，無怪讓來自內地的業內專家認為是奇蹟了！

可以說，環保胡琴系列已經為中國民族樂團創造出一種新的整體音響，其對民族音樂發展影響之大，不難想見。然而，要將此一值得香港人驕傲的「文化創意產品」發揚推廣，那卻是涉及重大資源投入的事，超出了香港中樂團的能力，有賴政府伸出援手。

政府提倡環保文化創意工業，創發環保胡琴系列，爭取環保與藝

術雙贏。環保胡琴系列正大踏步邁向國際之時，系列項目參加

2012 年文化部的科技創新獎（見第十三章），以國家的公信力

拓展香港中樂的可持續發展空間。

Chapter 9

第九章：歐美巡演考驗出現契機

閻惠昌與周凡夫

環保胡琴研發的成功，並非靠「紙上談兵」的理論，而是配合樂團發展的一個重要組成部份，經過一系列在不同場地演出的「實戰」考驗下得出的結論。這個過程且從 2008 年春樂團到英國巡演開始。

正如下面詳述，英國之行的演出效果，讓香港中樂團的管理層意識到，儘管二胡組的「改良阻力」最大，但要換上環保胡琴亦已是不能逆轉的取向了。

| 2008 年 3 月香港中樂團於英國四大城市巡迴演出 | |
| --- | --- |
| 3 月 14 日 | 倫敦皇家節日廳（Royal Festival Hall） |
| 3 月 15 日 | 曼徹斯特布里奇沃特音樂廳（Bridgewater Hall） |
| 3 月 17 日 | 伯明翰伯明翰市政會堂（Birmingham Town Hall） |
| 3 月 18 日 | 紐卡素基斯克德會堂音樂廳（Sage Gateshead） |

2008 年 3 月，香港中樂團獲邀前往英國，安排巡迴四個城市。在四個著名音樂廳的演出，成為樂團外遊巡演歷史的一個新里程。原因不僅是因為這次巡演行程排期緊密，對樂團之適應能力是一大挑戰，更重要的是這次演出的四個音樂廳，包括倫敦的皇家節日音樂廳、曼徹斯特的布里奇沃特音樂廳、伯明翰的伯明翰市政會堂和紐卡素的基斯克德會堂音樂廳，都是聞名國際的音樂場所，是音樂藝術的殿堂。四場演出均由英國著名國際經理人公司 Askonas Holt 作出邀請，以專業性的運作來安排，這還是香港中樂團歷年外遊的第一次。

樂團此行演出，是配合中國奧運年在英國各地舉行的「時代中國」（CHINA NOW）眾多活動中的一項，亦是參與該項活動中唯一的香港大型樂團。由 2008 年春節直至 8 月北京奧運舉行期間，英國各地共有超過八百項展示今日中國社會及文化面貌的活動，範疇包羅藝術設計、美食文化、科技、商業、教育、體育，遍及

各個層面，可說是中英兩國前所未有的一項大規模、多層面性的交流活動。

然而，作為一個擁有首演不同風格的中樂作品超過 1,700 首（這應是一個世界紀錄。編按：2024 年已逾 2,400 首）的樂團，帶什麼樂曲到英國去，才能發揮樂團的「文化大使」作用，便煞費周章。同時，中國的民族樂團能否在音樂品味較傳統保守的英國主流社群中，突破種族文化的隔閡？在文化底蘊深厚的英國，會引發出怎樣的火花？樂團長期以來幾乎跑遍了世界各個角落，面對過各種各樣的觀眾，這次面對的是一個在近代歷史上曾創下大英帝國輝煌功業的文化，對樂團上下會否帶來新的視野和新的思維呢？

結果，3 月 12 日凌晨，隨同樂團登機直飛倫敦而去的樂譜，包括有王寧的《節慶會》、趙季平的《古槐尋根》、香港作曲家羅永

伯明翰市政會堂（Birmingham Town Hall）

紐卡素基斯克德會堂音樂廳（Sage Gateshead）

暉將現代作曲技法與中國傳統書法結合的《千章掃》、彭修文交響化效果突出的《秦‧兵馬俑》，都是能將現代與傳統作出很好融合發揮的樂曲；但樂團同時又會演出散發出濃烈民間泥土氣息的《黑土歌》，和多首「安歌」加奏的短曲。也就是說，在音樂會上正式演出的樂曲，沒有一首是一般中國人熟悉的、較為傳統的作品！五首樂曲全是現代中國內地和香港作曲家的原創作品，那全都不是原有的中國傳統民間音樂體驗所能理解的音樂，對中國音樂印象模糊的英國觀眾，會有甚麼反應，確是讓人大感懸念之事。

帶著此一疑問，筆者隨同樂團上路，在九天內走了四個城市，聽了樂團四場音樂會，親眼目睹了觀眾的反應，找得了答案，更獲得很好的啟發，也找出了答案背後所隱藏的原因。

且先談談樂團四場演出的觀眾反應，和筆者觀察思考所得的一些

看法。

回顧香港中樂團 2003 年 11 月訪英之行，在倫敦自然歷史博物館的演出，只有五十多人的陣容，是隨同香港特區行政長官董建華出訪，作為香港特區政府重整經濟的活動之一，那是一場非公開的演出。因此算來今次才是樂團成立三十多年來的首次英國公演。四場演出均由演出所在的場館主辦，都按當地市場情況來定出票價，倫敦的票價最高是 35 鎊，曼徹斯特 27 鎊，伯明翰 25 鎊，到最後一站紐卡素泰爾河南岸基斯克德市則是 23 鎊，兌換港元幣值為 530 元至 350 元。這較香港中樂團在香港的音樂會最高票價 300 元高得多，原因與英國的生活水平及兩地貨幣匯率有關。但更重要的是，樂團此行由各個演出場館主辦，均按市場規律來設定票價；同時，每場音樂會除了香港經貿處倫敦辦事處所邀請的少數客人外，大多都是自費購票出席的觀眾，為此，也就不會有只因獲派免費門票而不知為何出席的觀眾。

事實上，該四場音樂會的觀眾的現場表現，讓人大感意外，除了首場於倫敦的演出出現過兩次閃光燈拍照，和上半場聽到一次手機鈴聲外，其餘三晚音樂會不僅沒有出現不必要的音響干擾；同時，四場音樂會都很少有遲到的聽眾，看來如果不是人人都將出席音樂會視為生活中一件「大事」，那就是人人都將出席音樂會視為生活中的享受，所以都會早早進場。這兩種原因都解釋了開場前那種幾可用「鴉雀無聲」來形容的期待氣氛，演奏過程中聽眾的專注投入感，和各首樂曲結束時的熱烈反應，都是在大中華地區的音樂會中少見的，這樣子的音樂會才真的讓人有「眾樂樂」的享受。這與其說是英國聽眾質素的問題，毋寧說是因為出席者幾乎全是對音樂會作出過選擇（票價確實並不便宜），然後才主動購票的聽眾所致。

聽眾對音樂會有所選擇，而音樂會對聽眾同樣是有所選擇的，錯選了觀眾的音樂會，氣氛便不易控制，選錯了音樂會的觀眾亦會

不好受，合理適當的票價往往會讓音樂會和聽眾成功配對，「派票」的和「免費」的音樂會，便很易破壞了這種互相選擇的機制。

樂團的四場演出，最後加奏三首樂曲後，同樣出現觀眾自發站立，報以熱烈掌聲的場面，特別是在經常因為足球被踢進球門而全場起立歡呼的曼徹斯特和紐卡素，兩場演出後也是如此。這無疑與樂團加奏的樂曲《賽馬》的音樂形象獨特鮮明，指揮閻惠昌在加奏《射鵰英雄傳》和《娛樂昇平》時，又能帶動觀眾參與互動演出；最後兩場還加插示範演奏，介紹團中各樂器，能大大刺激起聽眾的情緒所致。

樂團在四個城市的演出，不僅現場聽眾反應之熱烈令人振奮，事後從各方反饋的回應，和在媒體上的評論，都獲得很高的評價；最後一站基斯克德的演出，樂評家 Alfred Hickling 於主流報章《衛報》（*The Guardian*）上更對各首樂曲的演出情況作了

詳細的評論，同時對整個音樂會給予少有的五粒星的高度評價。文章中對以傳統的中國民族樂器組成的樂團能演奏現代創作的曲目，且有豐富表現力而深感意外和驚訝。

由於文化隔閡、東西方音樂美學上的差異等原因，西方社會，包括很多專業音樂家，對中國民族音樂存在著一定的「偏見」，如非以「獵奇」心態來對待，便是以「音響怪異、奇特」來與西方的「標準」比較。這次香港中樂團在英國的四場演出，大部份都是外國聽眾（基斯克德的座上客中東方面孔更少），不僅又一次打入西方主流社會的音樂世界，更贏得以保守、自傲見稱的英國樂迷的認同，還有主流媒體樂評的高度評價，那真的是因為香港中樂團奏的是受西方交響樂「影響」的「交響化」中樂？又或者是因為中國國力上升帶動起中國音樂文化，改變了外國人的「偏見」、「獵奇」心態 ？（為加強溝通，閻惠昌、馮少先和樂團琵琶首席王梓靜等人在倫敦期間，曾應邀到倫敦大學亞非學院

其實，中國的傳統民間音樂大都來自農業社會，即使是改編成大樂團演奏，其旋律和聲音、表達的內容、刻畫的感情深度，都和現代工業社會，甚至是電腦資訊年代的生活有明顯的疏離。香港中樂團聰明地放棄了這類作品，改選了原創且富有現代交響化感覺的音樂，展現樂團豐富的表達力，從音樂的內容和感情的深度，讓聽慣西洋交響樂的聽眾亦能在民族樂團的音樂中獲得滿足，難怪每個場館在樂團演出後，都馬上表示要邀請樂團重訪。

不過，今日的觀眾（無論中外）能夠在香港中樂團的音樂中獲得滿足，與其說是「交響化」的音樂影響，毋寧說是因為「音響怪異、奇特」的感覺不再出現，那才是根本的原因所在，這才讓筆者驚覺，此行隨團最大的發現是香港中樂團已進入「脫胎換骨」的新階段！能有此驚覺和發現，是源於幾個音樂廳的龐大空間。

樂團首站演出的倫敦皇家節日音樂廳,建於上世紀五十年代,位於倫敦南岸文化中心,是一個可容納 2,900 名觀眾,觀眾席分為三層,空間龐大的音樂廳。八十五人的香港中樂團在樂曲高潮時爆發出來的強大樂音得以在空間中充份擴散,整個樂團的音色變得更為豐滿,更為光彩,那種「悅耳」程度是在香港從未聽得到的。這種效果和感覺,其後在曼徹斯特和基斯克德市的兩場演出,同樣很明顯。

曼城的布里奇沃特音樂廳於 1996 年秋天啟用,觀眾席分三層,共有 2,400 座位;2004 年 12 月啟用的基斯克德會堂音樂廳,觀眾席同樣三層,共 1,700 座位,音樂廳內壁以木材為主,舞台後壁以弧形設計,發揮自然的反音效果。這兩個音樂廳的舞台和倫敦皇家節日音樂廳同樣寬敞,空間遠遠大於香港中樂團經常演出的香港大會堂和香港文化中心。這次香港中樂團所安排的五首樂曲,都是強調交響化,音色和音量力度變化幅度很大的作品,

尤其是趙季平的《古槐尋根》和作為壓軸、彭修文創作的幻想曲《秦‧兵馬俑》，開始時都是弱無可弱的細小音量，發展到高潮時，則都是音量極強，具有爆發性力度，這三個音樂廳對音響反應的敏銳，讓聽眾清晰欣賞得到此中的強烈對比；音響得以充份擴散，就更能讓複雜的音色層次無比清晰地傳達到觀眾席，即使是微妙的色彩變化，亦能感受得到。可以說，香港中樂團在這三個音樂廳中演出，音樂色彩變得更為豐富飽滿。《慶節令》中的強大吹打樂亦全無刺耳感覺，相較之下，便驚覺香港現時兩個主要音樂廳的空間，都未足夠讓龐大編制的樂團（特別是香港中樂團）的音響充份發揮，效果打了折扣，且看日後西九龍如果建造音樂廳，能否能讓樂團充份展現其音響面貌了。

至於樂團第三站演出的伯明翰市政會堂，則是一座有近二百年歷史的柱石古老建築，座位只有八百多個，舞台亦細小得多，空間較為狹窄。樂團的音響亦變得帶點「混濁」，在大堂聽來層次欠

佳，且有壓迫感（樓座的效果相對較佳），可說是四場演出中音響較差的一場，音樂對觀眾的感染力亦明顯地減弱。幸好觀眾反應仍很不錯，散場後購買 CD 的熱情觀眾更將狹小的大堂擠得水洩不通。

清楚不過的是，合適的樂團（或合適的節目）在合適的場館演出，才能充份發揮演出的效果。不過，更重要的是，香港中樂團在英國巡演的首站是空間龐大的倫敦皇家節日音樂廳，遠遠大於該音樂廳在香港的「仿製品」香港大會堂音樂廳，和 1989 年啟用的香港文化中心音樂廳。因此當日排練時筆者在場館中各個不同方位比較聆聽，都可以明顯地聽得到樂團左右兩邊的拉弦樂音，出現音色明暗、強弱差距很大的問題。其實這種情況，1 月底樂團到訪空間同樣較大的北京國家大劇院音樂廳時已出現（見下一章），這次在倫敦才突然驚醒，這完全是因爲香港中樂團以環保胡琴系列產品，陸續取代樂團中的「傳統」胡琴所致。那時佈置

於樂團左邊（觀眾席角度）的高胡、中胡、革胡和低音革胡，已全部換上了環保胡琴，只餘右邊舞台口的二胡組，仍採用「傳統」二胡。環保胡琴最大的優勢在於音樂較悅耳，加上琴筒膜捨棄了質素不能統一、且易受天氣變化影響的蛇皮，改用規格劃一的人造皮，音色、音準等各方面都能做到高度統一；此外，傳統胡琴高音嚴重消減的問題亦得以明顯改善。當時樂團只餘二胡組仍未改用環保胡琴，也就令左右兩邊聲部音色、音量出現明顯強弱差距的現象。這種情況在音響未能充份擴散，空間較狹小的場館，聲音層次較差的情況下，還不明顯；但在大型場館演出的英國之行便很容易聽得出來。

這也就是說，香港中樂團的二胡組全數改為環保胡琴，已是不能逆轉的一個方向。香港中樂團音色在 2008 年 1 月北京之行時，備受同行讚賞，其實除了樂師的演奏技巧、指揮的處理手法外，很大程度亦在於換上環保胡琴後，樂器質素的變化有所提升。為

此，待環保胡琴系列此一「偉大工程」完成，二胡組亦改用環保胡琴後，香港中樂團的整體音色，將會變得更為飽滿、更有光彩、更悅耳動聽，讓人對民族樂團的聲音觀感起到重大的改變。

西洋管弦樂團的基本音色可以說是提琴家族，提琴樂器的正常音色高貴、溫暖、高低音之間的音色相當統一、表現能力強、音量變化多，久聽不易疲倦，音樂一般感覺較為女性化。中國民族樂團的音色基礎則在於拉弦樂組，以胡琴家族為班底，傳統的胡琴家族欠缺低音樂器，往往還要借助西洋樂器的大提琴、低音大提琴。胡琴由於以蛇皮作琴膜，琴筒又不夠統一，音準較易有出入，令胡琴樂器家族全奏時的整體音色顯得不理想，還會有刺耳感，久聽甚至會疲累，和西洋樂團的音色感覺有明顯差距。

現在香港中樂團研發的環保胡琴系列，不僅大大改變了民族樂團整體音色的和諧性，最重要的是仍能保持著胡琴家族特有的色彩

感覺，而高音嚴重消減的問題得以解決，演奏的難度也得以改善，表達力得以提升，這可以說是中國民族樂團發展過程中一個重大的里程碑！這次香港中樂團訪英能夠廣受歡迎，無論中外觀眾，都陶醉在樂團的演奏中，兩個多小時而不會有疲累感，背後的功臣應歸功於環保胡琴。樂團對樂器的改良研究的付出，不僅是值得的，還是超值的。

不過，話說回來，有了環保胡琴，樂團音色的準確統一性大大改善了，但能否打動聽眾的心靈，主要還在於音樂作品本身的藝術特色。香港中樂團此行演奏的樂曲，王寧熱烈的《慶節令》融入了中國多個地方的民間節日音樂，充滿熱鬧節日色彩，中間一段郭雅志循環換氣，一氣呵成、長約一分鐘的嗩吶獨奏，雖略嫌有點「賣弄」技巧，但確能在音樂會開始不久時討好和吸引觀眾。

趙季平的《古槐尋根》，前後兩段感性詩意的慢板動人旋律，則

富有中國音樂韻味，和中段的歡樂熱烈構成強烈的對比，都很有特色，讓人一聽便有印象。馮少先三弦彈唱隋利軍的《黑土歌》，充滿東北地方的鄉土濃情，三弦彈唱這種民間說唱藝術在交響化的樂隊烘托下，顯得更為強烈，觀眾毋須聽懂他的唱詞，亦能被他滿有感情的歌聲與三弦聲所感染；至於拉弦與彈撥樂組的樂師放下手中樂器，改為手執擊棒，刮擊農家筲箕，或手持木鏟擊打舞台地板發聲，獨特的音響大大增添了鄉土色彩。最後彈唱到激情高潮之處，馮少先與各手持筲箕及木鏟的樂師邊唱邊奏並站起來，在最強烈的高潮處結束全曲，觀眾都深深被這種帶有戲劇性的場面刺激起興奮的情緒，成為整個演出中氣氛反應最為熱烈的一首。相對而言，馮少先改用月琴和樂團加奏的《冬獵》（選自劉錫津的《北方民族生活素描》組曲）效果平平，個人對樂曲中一些「行貨」式創作手法，更有點不以為然。

用作音樂會壓軸的《秦‧兵馬俑》，是彭修文傳世代表作，三個

樂章連續演奏，總長超過二十分鐘，是香港中樂團外遊常演的曲目。全曲氣魄宏厚，奏來情景交融，意象氣氛變化豐富多姿，所用音樂語言，亦擺脫了西方音樂的影子而展現出中國音樂的宏大氣派。在樂曲介紹的文字幫助下，觀眾更容易投入曲中動人的情景，難怪不少人雖然是首次欣賞，都表示深受感動。

香港作曲家羅永暉的琵琶與樂隊作品《千章掃》，靈感來自中國書法，王梓靜強烈而凌厲的琵琶獨奏，和樂隊結合的音響，卻是一種富有現代音樂感覺的國際音樂語言，別具個性色彩，和其他四首仍帶有中國民族色彩元素的樂曲很不一樣。

總體而言，這些樂曲採用了和西方交響曲很不相同的語言，而相同的是都有豐富的音樂內容和深刻的感情，這才是樂團每場演出都能打破文化的阻隔，發揮「香港文化大使」任務，提升香港形象，無論中外聽眾的心靈都能被打動的原因所在。

畢竟環保胡琴只是音樂工具，理想的演出場館只是提供良好的環境。要能感動人，讓全場聽眾不自覺地起立熱情鼓掌，久久不息，靠的仍然是音樂中的藝術力量，對於幾乎每一樂季都會到海內外演出的香港中樂團來說，這早已不是新的發現了！

英倫巡演翌年，2009下半年度香港中樂團相繼在比利時布魯塞爾（9月初）、美國紐約（10月底）和北京國家大劇院的巡演（11月底，詳見下一章），更可說是為樂團過去四年來在環保胡琴的研發上所取得的成果，贏得全球通行證的「環保胡琴驗證之旅」。

2009年10月30日，美國紐約卡內基音樂廳「古今迴響：歡慶中國文化藝術節」。

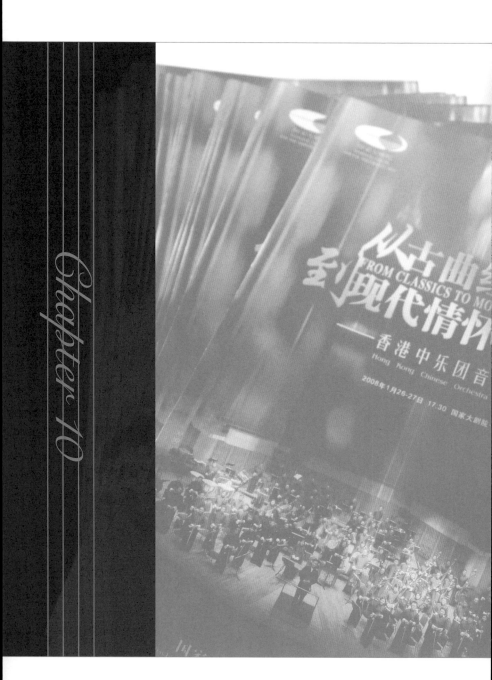

Chapter 10

第十章：
北京巡演寫下圓滿句號

香港中樂團 2008 年 1 月北京之行，具有獨特意義。首先，國家大劇院作為國家最高級別的藝術殿堂，在為期長達三個多月的啟用開幕季中，香港中樂團是首個獲邀登台演出的香港專業演藝團體，亦是首個專業民族樂團！國家大劇院特別為香港中樂團作出如此安排，正好突顯出樂團在業界內的牛耳地位。大隊抵京後，翌日下午在國家大劇院召開新聞發佈會，不僅來了不少媒體記者，還有北京各大民樂團的領導，好不熱鬧。記者會當日請來了在大劇院民族音樂系列演出的幾個內地頂尖的民族樂團：中央民族樂團、中國廣播民族樂團、上海民族樂團和華夏民樂團的代表，連同香港中樂團的藝術總監閻惠昌、行政總監錢敏華一齊面見媒體，從座次安排、發言次序的設計，都讓香港中樂團戴上了耀目的光環，儼然已是領導同業群雄的牛耳樂團了！

樂團特別為此行安排的兩套節目，亦突顯出樂團此一地位所應有的藝術水平。首套節目安排的樂曲，全是樂團委約、委編的作品，

包括樂團早年委約劉文金、趙咏山（趙永山）改編的《十面埋伏》（1979 年），香港中樂團創團總監吳大江爲樂團創作、首次打進國際樂壇交流活動而備受同行讚賞的《緣》（1981 年）、上世紀九十年代委約郭文景創作的《滇西土風》選曲《阿佤山》（1994 年）、踏進新世紀後委約趙季平創作的《大漠孤煙直》組曲第四樂章《感懷》（2003 年），和剛於 2007 年 10 月樂團慶祝建團三十周年委約程大兆創作，並特別爲樂團這次到訪北京修訂新版本的《樂隊協奏曲》。這可是一套很能凸顯樂團對不同風格和廣泛技術的全面掌握，能展現樂團超強的表達實力和高度藝術水平的作品。

第二晚演出的第二套節目則以張式業、林偉華改編，由香港中樂團於 1993 年委約首演的山西民間吹打樂《大得勝》開場，乃熱鬧歡騰的「現代吹打樂」，然後是海內外各大民族樂團都演奏過的香港前輩作曲家林樂培代表作《昆蟲世界》（1979 年委約首

演），和北京作曲家王寧的《慶節令》（2006年）；下半場則是一代民樂宗師彭修文傳世傑作，幻想曲《秦‧兵馬俑》。相對首晚的曲目，這可是一套既能展示藝術水平，又能照顧到一般聽眾接受能力和趣味的節目。

或許可以說，樂團藉著國家大劇院開幕此一歷史性慶典，展示樂團的實力，兩套節目是樂團三十年來長期累積、中國大型民族樂團作品經典的成果，恍如樂團三十周年的慶典音樂會一樣。為此，也可以說樂團此行是將樂團三十周年慶典的喜悅延伸到北京國家大劇院，將兩個慶典的歡慶相加起來了！

如果以單一藝團計算，2008年1月香港中樂團北京之旅，是繼1987年9月應文化部之邀、由第二任音樂總監關廼忠帶領參加首屆中國藝術節演出後，二十多年來再度進京的音樂會。（2005年5月，樂團參加由文化部在北京主辦，紀念中國人民抗日戰爭

暨世界反法西斯戰爭勝利六十周年，於人民大會堂舉行的「和平頌」盛大演出活動，當時聯同南京民族樂團和臺北市立國樂團，分由石中光、閻惠昌和李英指揮演出）。這次訪京之行和 1987 年那次最大的不同，是兩場音樂會選奏的九首作品，幾乎全是樂團委約委編的，而且全是以樂團大編制陣容演出，甚至程大兆特別爲這次演出修改的《樂隊協奏曲》，亦沒有獨奏家！重複 1987 年曲目的只有林樂培的《昆蟲世界》，至於當年因臨場更改而沒有演奏的《緣》，這回北京的聽眾終能聽到了！

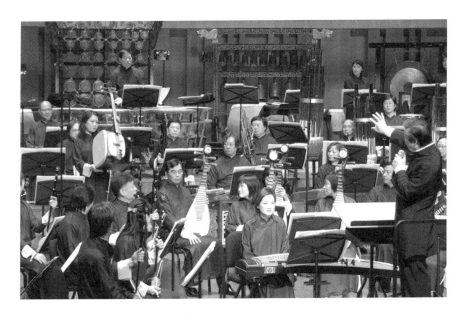

閻惠昌爲觀眾介紹環保革胡

此一節目的設計，可以看到是爲了刻意突出樂團的整體實力。然而不可不知的是，北京不僅是中國的首都，是政治、經濟、文化的中心，更是凝聚了中國民族音樂人才，包括創作、演奏、理論、評論、研究等專家最多的城市。而香港中樂團來自民族音樂根源與底氣均薄弱的香港，這兩場音樂會的考驗無疑有如樂團訪京期間的天氣（攝氏零下 2 至 10 度）那樣嚴峻！同時，對於 1983 年在上海音樂學院畢業即受聘到北京出任中央民族樂團首席指揮兼樂隊藝術指導、其後並在北京中國音樂學院等多個北京音樂單位工作過的閻惠昌來說，就更是一次面對眾多前輩和學長考驗、充滿壓力的演出。要贏得作爲中國民族音樂教育及演奏中心的北京的音樂同行的認同，成爲業內公認的領導同業群雄的牛耳樂團，不是簡單的事！

儘管如此，閻惠昌和香港中樂團在國家大劇院的兩場演出充滿了自信，充份發揮了樂團應有的水平。

兩晚音樂會可以評說的東西實在不少,就樂團表現而言,狀態確是不錯。就曲目而言,首晚個人特別喜愛趙季平憶念亡妻的《憶》,這原是《大漠孤煙直》組曲的第四樂章《感懷》,以一把琵琶無比輕柔的聲音來勾起心底深處的憶念,樂曲寫得細膩,也奏得細膩;壓軸是程大兆的《樂隊協奏曲》,特別為樂團這次北京行改寫,將原來的六個樂章刪減為四個,長度縮減了約十一、二分鐘,第五樂章〈散〉刪去,第四、六樂章合併為終章〈破—合〉,全曲長約三十五分鐘,效果更為緊湊,但管風琴的效果仍不盡理想(這可能與筆者所坐座位的音響欠佳有關)。

次晚以開場曲《大得勝》揭幕,嗩吶一口氣吹奏的長樂句仍是很討好觀眾的亮點。《昆蟲世界》兩位擔任童聲朗誦的兒童,僅五、六歲的女童林新然和較為年長的男童沈澤宇(北京板胡演奏家沈誠之子),能以較自然的聲調來朗誦,效果亦較自然,較貼近樂曲的活潑自然生動風格。以此作準,兩位小孩子的服飾便應以

smart casual（醒目便裝）更能配合，但當晚男童結上蝴蝶結，過於「老成」，孩子亦變得嚴肅緊張，少了點活潑童真。王寧的《慶節令》七位敲擊樂手為樂曲增添了豐富色彩，和首演時所聽相較，樂團奏得更為流暢。壓軸的《秦·兵馬俑》仍是第二段「春閨夢，征人思婦相思苦」最感人，當晚彭修文遺孀及女兒均有到場欣賞，相信對這段音樂聽來會別有感受。

有 2,019 個座位的國家大劇院音樂廳使用一個開放式舞台，座位排列主要是 U 字長方形，舞台下陷，座位斜度較大，由舞台邊向後斜上，與一樓樓座接連。舞台上有可調節高低的反音板，排練時嘗試將之降低，音響有了明顯改變，在池座聽來飽滿且富有光澤。及後演出時筆者坐在一樓樓座較後排，正是二樓樓座的下面，聽來聲音便明顯地有很大不同，音色變得較乾，力度亦顯得不大夠，尤其是一些爆發性的樂段，如《大得勝》中的七支嗩吶齊奏，《樂隊協奏曲》中管風琴與敲擊齊鳴的效果都被削弱了，和筆者

過往所聽的各曲印象相較，是有所不足的。不足的顯然不是演奏上的問題，而是場館的音響較乾所致，或許在池座聽來會好得多（排練時所聽的感覺）。國家大劇院宣稱是中國最高級別的演藝殿堂，但音樂廳仍難以避免不同座位的音響有較大差別的情況，作爲大劇院音樂總監的陳佐湟在第二場演出後，亦承認音樂廳的音響仍要不斷去嘗試，調整反音板的高低，尋求不同性質的演出最佳的調校。

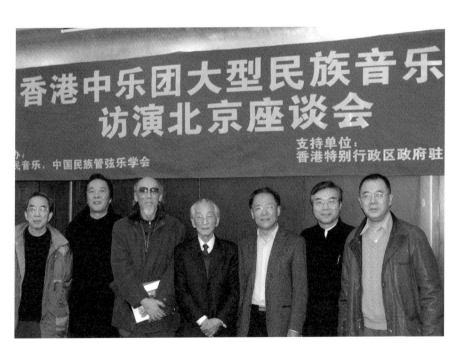

2008 年，香港中樂團大型民族音樂會訪演北京座談會。

在第二場音樂會演出翌日下午，由中國民族管弦樂學會及《人民音樂》主辦，香港特區政府駐北京辦事處支持的「香港中樂團大型民族音樂會訪演北京座談會」於北京前門建國飯店舉行。出席的近四十位來自北京各大音樂院校、樂團和文藝單位的音樂專家學者，無不交相讚譽。「吃驚」幾乎是當天的熱門詞彙，樂團兩晚演出的藝術水平，深受各方擊節讚賞，指揮家卞祖善稱讚：「如果說香港是東方明珠，香港中樂團就是香港的東方明珠」、「國際一流的交響樂團最大的特徵就是室內樂化，是那樣的和諧那樣的融合，我覺得香港中樂團已經達到了這個境界，他們的演奏已經室內樂化了。」《音樂周報》副總編輯陳志音說：「香港中樂團的音色確實讓我非常吃驚，我認為獨一無二的」。「一句話：舒服、好聽，是一種享受」是資深打擊樂專家、原濟南前衛文工團副團長劉漢林簡單的總結。作曲家劉文金亦評論說：「濃縮了三十年來的深度、厚度，和高度，海內外眾多同類樂團難以類比，樂團的成就與經驗確實值得我們學習。」另一作曲家郭文景則驚

訝道:「我從來沒有聽見過一個中樂團、一個民樂團的聲音是這麼的純淨、融合,從來沒聽見中樂和民樂音質這樣的好,演奏的力度、幅度如此的大。我就覺得樂團的合作水平已達到了民樂的頂峰。」此外,作曲家王寧將香港中樂團稱為「中國的柏林愛樂樂團」,中央民族樂團團長席強以「一個新的起點,新的高度」形容樂團的演出。

由於香港中樂團所用的樂器與其他民族樂團有明顯的區別,因而形成獨樹一幟的音響效果,在座談會上引來不少正面的響應。中國音樂家協會主席趙季平稱讚:「香港中樂團的樂器改革蓬勃發展,而且把科研和藝術創作緊密結合起來,這次在國家大劇院用音樂的形式向大家宣傳,讓普通的觀眾了解到他們樂器改革的成果。非常可喜的是這些成果具有環保的意識,對當前來說這是對改善人類居住環境非常有意義的嘗試。」另外,中國音樂學院作曲家高為杰十分欣賞弦樂器的改革,他說:「香港中樂團在這方

面的實踐，在目前來看是最成功的，保持了統一的中國弦樂的音色。我覺得香港中樂團在這方面已經取得了非常可喜的成績。」中國民族管弦樂學會副會長兼秘書長、作曲家張殿英特別就革胡做出點評：「儘管他們改良的革胡還有不足之處、有待改進之處，但是我認為路子是對的，應該繼續改進下去，能夠真正改良具有民族特色的民族樂隊的低音樂器。」中國廣播民族樂團副團長張高翔則表示：「我們聽到了現場音響的平衡，各個方面，我覺得非常有成效的。」總括而言，香港中樂團這次演出已經成功以音響證明民族樂器改革完善了音色，同時也顧及了環保。

著名音樂學者梁茂春則說：「香港中樂團的演奏給我留下了極深刻的印象，閻惠昌的指揮能夠充份地將整個樂團的音樂凝聚到一個點上，顯得駕輕就熟」，他更用「不拘一格，開放包容，廣採博取，精益求精」十六個字來概括香港中樂團的藝術風格。此外，很多與會者對樂團優良的委約制度、高效率的行政管理

同樣作出高度評價;甚至有學者直稱閻惠昌為「國寶」,「應向惠昌同志學習!」香港中樂團儼然已是領導「民族樂團群雄」的翹楚!難怪當日出席座談會的樂團理事會副主席趙麗娟亦被感動到目露淚光!

座談會上各方的反應,或許多少會帶有客套話。但毫無疑問地,閻惠昌和香港中樂團確是得道者多助。無論如何,香港中樂團的演奏早已表現出非傳統的民族樂團那種音色和風格,更傾向西方色彩,變得更明亮、飽滿,表現力更為豐富,變化幅度更大,能夠給人一種大氣魄、大氣派的感覺。今次所選的全是大型曲目,這種效果便更為明顯,座談會中的各位音樂同行專家的讚賞,應是由衷之言。作為全國音樂權威雜誌的《人民音樂》月刊,當日更已決定為香港中樂團此行在北京的演出和座談出版專輯,可見樂團確實是獲得了音樂同行的肯定,更對民樂界,甚至是整個北京音樂界帶來非常大的震動和衝擊!對照 2008 年

那時北京（其實是整個中國大陸）的民族樂團的現實景況，香港中樂團無論從管理、發展理念、藝術水平、藝術方向等各方面，都遠遠走在前面。

內地同行都看到了樂團在舞台前的輝煌成果，那確是讓人大大感到興奮的事。事實上，關心香港中樂團的人士都會知道，樂團過去三十年來，同樣走過一段高高低低，起起伏伏的日子。今日的輝煌，是在無數前人點滴工作累積的基礎上，再在現任藝術總監閻惠昌和行政總監錢敏華的領導下，乘著香港回歸後在文化藝術上展現的大氣候，以超過十年的時間才能打造出來的成果。此一過程，不是讓內地的音樂同行跑到香港來「學習」便能看得到的。

2009 年 11 月底，香港中樂團在比利時、美國演出後，再次在北京國家大劇院演出。兩場音樂會後，拉弦樂組四十多位樂師續留北京，在中國音樂學院附中舉行了一場「香港中樂團環保胡琴系

列演示會及研討會」，爲樂團這次前後爲期三個月的「環保胡琴
驗證之旅」寫下圓滿的句號，也是樂團四年環保胡琴的研發上所
取得的階段性成果。

出席者除了學院的師生，還有北京文藝界、音樂界和媒體人士，
共五十多人。在演示會後舉行的研討會，由中國民族管弦樂學會
會長朴東生主持。演示會歷時約一句鐘，演出了六首不同拉弦組
合的樂曲，頗全面地表現了香港中樂團多年來在環保胡琴系列不
同組合的演出效果，更加清晰地顯示出純拉弦樂的和諧音色。當
日出席的文化部文化科技司辦公室副主任寧偉群在座談會上公開
發言表示，對香港中樂團此一研發成果大爲讚賞，並表示 2004
年文化部的人文化科技獎設有樂改項目，今（2009）年將會在這
方面加大力度，投入更多資源；同時表示，一直和香港中樂團保
持緊密關係，會對樂團的樂改工作作出支持。

樂團首先在歐美演出取得成功，再回到作為中國文化政治中心的北京，作匯報式的演出，加上演示會和研討會，便是要推廣環保胡琴。畢竟民族音樂發展的最大族群和主要傳統仍是在中國，演示會和研討會將環保胡琴帶進北京的音樂界、學術界和傳媒，獲得認同肯定，是爭取民樂界作出具體支持的重要策略！

2022 年，閻惠昌總監回顧 2008 至 2009 年的環保胡琴全球驗證過程說：「2009 年，當年我們非常繁忙。我們在比利時演出，完了以後到美國紐約卡內基音樂廳演出，然後 11 月份文化部主辦民族音樂百場展演。2008 年國家大劇院開幕的時候，當時大劇院音樂總監是陳佐湟，他們一定要香港中樂團打頭炮，所以我們就去了。2009 年文化部民族音樂百場展演，怎麼能沒有香港中樂團呢？當時我說，我們要到美國，又要到比利時，沒錢啊，去不了北京。最後是國家大劇院補貼，所以最後我們去了北京。但 11 月份很冷，在國家大劇院演完以後，我去搞了一場環保胡

琴改革研討會，找了中央電視台，在中國音樂學院附中進行，最重要是聽聽專家的意見。我們的團員，高胡首席黃樂婷，當時在國家大劇院演出後，到中國音樂學院，不知道甚麼原因他們的樂器不能即時進入學院內，一直待在室外十分寒冷的環境。在這樣的情況下，他們到中國音樂學院進行研討會，之前的一小時有演奏會，邀請了在北京的胡琴專家。把箱子打開以後，黃樂婷說，我拿到的琴像雪條一樣，手都要被黏上去。當時室內在有暖氣的情況下大約 22 度。一般在這樣大的溫差下，蟒蛇皮可能會爆，音色肯定會有很大變化，因為在皮膜中儲存了大量的濕氣。沒想到，拿出來一陣子，音色便馬上與在香港的一樣。從此對環保胡琴服了。這是一個標誌性事件。」

Chapter 11

第十一章：
猜謎測試驗證結果振奮

上一章談到 2009 年下半年，香港中樂團進行三國巡演。在出發之前的 6 月，香港舉行第二屆胡琴節，安排了一項「看、聽、談」改革胡琴音樂會和座談會活動。在兩場公開音樂會後，各海內外專家出席了座談會。

當日座談會，除了在開始前以環保胡琴演奏了李煥之改編的《二泉映月》和譚盾的《天影》外，在行政總監錢敏華的建議下，還進行了三個環節的「猜謎遊戲」，通過一位樂師在布幕後分別拉奏傳統胡琴和環保胡琴，然後由觀眾填寫所喜歡的聲音。結果，在首輪高胡「猜謎」，喜歡「傳統」的二十人、喜歡「環保」的六十人；次輪二胡，喜歡「傳統」的五十人、喜歡「環保」的六十人；第三輪中胡，喜歡「傳統」和「環保」的各有五十人。可以說環保胡琴整體上已勝過傳統胡琴，那確是讓人大感振奮。其實，此一結果對熟知環保胡琴發展情況的筆者來說，可說是意料中事！

2022 年，阮仕春回憶三代環保胡琴從發展到試琴的經過說：「2005 年第一代高胡只有兩把，分別給余其偉、黃安源使用。當時正在探索革胡的蒙皮技術，蒙皮機也未被發明。2006 年 1 月，在大埔工業邨測試蒙皮機。大埔廠房是我的舅仔（小舅子）的。黃安源的第一代環保高胡現在仍在使用，這把黑酸枝木胡琴，已改成雙千斤，用作獨奏樂器，由（高胡首席）黃心浩使用中，例如演奏高胡協奏曲《梁祝》。這把胡琴使用年期很長，黃安源用過，黃樂婷也用過，結果整把琴散了，因為這把琴實在太老了。那琴原是 1980 年余其偉的師傅李揚義交給我的。當時已經有相當年日，至少幾十年。後來黃心浩見證我把那把琴拆下來，一片一片的重新組裝。」

阮仕春續說：「第二代高胡改變了形狀，成為橢圓扁筒琴頭。琴尾為八角放射型，音量增大了很多。由於第一代龍頭高胡是夾在兩腿中拉奏的。2006 年臺灣的指揮顧寶文問我：『你怎麼令大

部份不懂夾的北方人拉這件廣東樂器呢？』我覺得有道理，因為訓練需時，不能立刻懂用，所以我在同年就改出了可夾也可不夾的『兩用高胡』並取得了實用新型專利。由於第二代『兩用高胡』在音色音量上的大幅度提升，而且拉二胡的樂師也能立即使用，在當時很受歡迎。訂購的單位包括了中國音樂學院附中、臺北青少年國樂團、臺灣實驗樂團、香港音樂事務處……當時大概生產了 200 多把。其後樂團開始發展弦樂重奏的新項目，在高胡、二胡、中胡、革胡每種樂器各一把的情況下，第二代『兩用高胡』在重奏時音量太突出，難以控制，繼而改革出第三代的高胡。琴的形狀亦有所改變，琴頭蒙皮部份改成六角扁筒，琴尾部份是正六角形，命名為重奏高胡，專門為弦樂重奏而設。」

阮仕春繼續回憶說：「在樂團已經有三代高胡的基礎上，閻總監又提出了新的要求，希望高胡和二胡的音色更貼合而不離層。相當於高胡和二胡的音色要融合，高胡的音色等於二胡的音色外包

一層光。這個要求很具交響性，顛覆了一般人對高胡的認知。如果能夠達到，則民族管弦樂團的交響性又向前邁進一步。這個計劃終於在 2023 年中完成，在高胡第三代重奏高胡的基礎上進一步，改革了琴筒共鳴箱內的結構。在六角扁筒琴頭內收腰，逐漸擴散過渡至琴尾正六角形的音窗。經此改造，高胡和二胡的同音區及高八度的音區中，兩者結合融合而具立體感，這已經是第四代高胡了，並獲得了實用新型專利。」

至於上文提到的拉幕胡琴測試，阮仕春回憶說：「我們進行拉幕試琴，一名樂師演奏，其他樂師在評分。要過自我教育的一關後，第二代才可以內部通過測試。以蟒蛇皮及第二代環保琴試拉，每把胡琴都各自編了號，一共六把，兩把蛇皮，四把環保胡琴，由樂師評核，結果為蛇皮的兩把評分最低。演奏同一片段，每段一、兩分鐘。而本來反對的樂師也是評環保胡琴的分數較高，所以在測試以後，也接受了環保胡琴。反對的阻力消失了，樂改工作可

以繼續進行。」

阮仕春深知對大型民族樂團來說，研發樂器改革的方向，自開
始便很明確清晰，是為追求樂團大合奏的共性去進行探討改造。

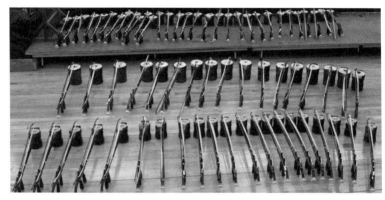

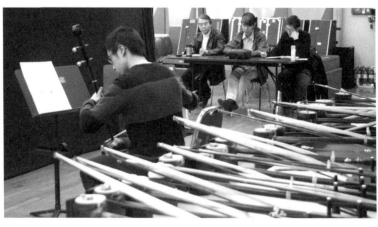

環保胡琴測試及新舊琴拉幕演奏比較

要達到此一目的，有好些準則是必須要堅持的。然而，在樂隊中進行樂改，追求共性，卻會遇上不少意想不到的困難。對此阮仕春便有這樣的感受，他說：「我們要求樂團各個聲部首席都要為樂器的改良動腦筋，要有深度和有闊度的想法，能集思廣益，才有機會突破。但很多人不易聽取意見，很易便會引起爭吵，甚至有人會拍桌子，過程很是痛苦，有時還會敢怒不敢言。環保胡琴的研發要將新舊琴作拉幕演奏比較，讓各團員投票，亦會碰到困難。」

工欲善其事，必先利其器，樂團必須要有優異、製作精良的樂器。樂團成立研究及發展部改革小組的工作目標，為收集各地民族樂器製作工業現狀，探討傳統民族樂器製作、改良在 E- 時代所面臨的迫切課題，及如何在樂團推行優秀改革及新發明的民族樂器。改革小組主要工作在於環保胡琴的開發及實踐，成效證明努力是值得的。

2010 年 5 月，香港中樂團繼比利時、紐約卡內基和北京國家大劇院，再次在上海世界博覽會亮相，以一套名為「植根傳統，融匯中西」的曲目，包括郭文景的《滇西土風三首》、羅永暉的琵琶與樂隊《千章掃》、何占豪、陳鋼的《梁祝》小提琴協奏曲，以及程大兆的《黃河暢想》，讓環保胡琴成為亮點。2022 年阮仕春回憶說：「當時我在上海世博，目擊到搞音樂樂改很多年的老前輩、老專家、老教授正在流淚，十分激動。一方面他們滿意台上的音響，十分驚奇，演出後站立鼓掌達十分鐘。」他補充說：「我認為這些改革樂器終於得到肯定，當中的過程充滿甜酸苦辣，自己作為當事人便會知道過程的辛酸。我們所有的演出都希望獲得觀眾的認同，我們的努力才顯得有作用。實驗品關在實驗室內是沒有意思的，面向觀眾才是真正的成果。」

接著 2010 年 9 月，新一年度的樂季響鑼節目，演出大型交響樂《成吉思汗》，總共用了四十多把環保胡琴，音質幾乎相同，音

量大大增強，是過去的一又三分之一倍，蒙古族的千軍萬馬、戰場廝殺，都在香港中樂團的演奏中表露無遺，讓人印象深刻。但作爲樂器研究改革主任，亦是環保胡琴研發的靈魂人物阮仕春，卻認爲環保胡琴的「工程」才剛開始！

第一代龍頭中胡（左）與高胡（右）

第十二章：
從科學層面驗證尋肯定

2010 年，香港中樂團委託臺南藝術大學音樂學院，對環保胡琴進行聲學分析，院長鄭德淵 11 月率同臺灣思百吉公司（Brüel & Kjær）應用技術部經理簡福進、民族音樂學研究所副教授翁志文、研究生張佳音、李彥霖共五人，分別在香港中樂團排練室及香港大學機械工程系無響室進行測試。簡福進負責儀器操作，翁志文指導張佳音進行協和度的數據分析以及資料彙整，2011 年 5 月發表由鄭德淵撰文的《環保胡琴聲學分析報告》。

測試內容分為三部份，分別為胡琴頻譜量測、振動模態測試以及指向性測試，從而比較一般胡琴與環保胡琴的音色，研究並測試所得之頻譜。首先為環保中胡的分析，《報告》說：「從頻譜圖與分析表可以看出，環保中胡的內弦空弦音的基音成份皆高於基音，可以看出環保中胡的空弦內弦音色十分豐富，亦呈現了中胡的厚實特性。外弦空弦亦同。綜合而言，環保中胡的音色淳厚豐富，在高把位雖然不若第一把位音色佳，除一兩個音高帶有雜音

色外，整體音色均勻。」

比較蛇皮中胡與環保中胡之間的差異，《報告》分析內容如下：
「在內外弦的第一把位上，蛇皮中胡與環保中胡差異性不大。在第三把位以後，蛇皮中胡在高次泛音的分佈較為活躍，呈現了蛇皮中胡高把位的較尖銳不協和的現象。綜合而言，蛇皮中胡與環保中胡都呈現了中胡特有的淳厚音色。在高把位上，環保中胡高次不諧和泛音較少，雖未呈現明亮音色，也無蛇皮中胡的尖銳不諧和音色之出現。」

有關環保二胡與蛇皮二胡頻譜之比較，《報告》分析如下：「在內弦第一把位上，環保二胡與蛇皮二胡類似於中胡的情況，但是在外弦上確有較大的不同點，即環保二胡與蛇皮二胡的基音都較泛音成份為大，呈現了二胡外弦的音色特質，也看出了此時琴筒大小與琴膜（聚酯膜或蛇皮）形成的自由共振頻率主導了音色的

特性，膜材料的差異造成的影響，反而不如琴筒的因素。」

至於革胡協和度的分析，《報告》如下：「協和度是指和諧的泛音成份，例如第二（高八度）、第三（高十二度）、第四、第五、第六……等泛音量總和所佔的比值。從下表（見下頁）所做的分析可以看出，環保革胡、蛇皮革胡、大提琴等三種樂器，其協和度與不協和度的比值大約都在七比三左右，此數據也呈現了這低音樂器特有的音質。」

2023年阮仕春補充說：「第一代的革胡已淘汰，音色、性能與第三代相差甚遠。」

《報告》總結指出：「以琴膜振動發聲而言，原型的厚薄均勻、張力均勻的膜，其音色音量狀況應是較理想的，因此以聚酯膜取代自然生殖的蟒皮，應該可以排除因蛇皮厚薄不均所產生的不諧

## 革胡協和度分析表

| 音高 | 協和度 | 環保革胡（％） | 蛇皮革胡（％） | Cello（％） |
|---|---|---|---|---|
| 1 | 協和 | 70.9 | 70.3 | 69.8 |
| | 不協和 | 29.1 | 29.7 | 30.2 |
| 2 | 協和 | 69.6 | 70.8 | 72.3 |
| | 不協和 | 30.4 | 29.2 | 27.7 |
| 3 | 協和 | 72.7 | 70.3 | 71.6 |
| | 不協和 | 27.3 | 29.7 | 28.4 |
| 4 | 協和 | 72.2 | 69.6 | 71.1 |
| | 不協和 | 27.8 | 30.4 | 28.9 |
| 5 | 協和 | 65.6 | 71.5 | 70.6 |
| | 不協和 | 34.4 | 28.5 | 29.4 |
| 6 | 協和 | 70.5 | 68.6 | 71.8 |
| | 不協和 | 29.5 | 31.4 | 28.2 |
| 7 | 協和 | 70.0 | 72.8 | 68.9 |
| | 不協和 | 30.0 | 27.2 | 31.1 |
| 11 | 協和 | 70.0 | 72.6 | 70.8 |
| | 不協和 | 30.0 | 27.4 | 29.2 |
| 12 | 協和 | 72.5 | 69.5 | 68.6 |
| | 不協和 | 27.5 | 30.5 | 31.4 |
| 13 | 協和 | 70.1 | 72.3 | 70.7 |
| | 不協和 | 29.9 | 27.7 | 29.3 |
| 14 | 協和 | 75.8 | 70.6 | 69.1 |
| | 不協和 | 24.2 | 29.4 | 30.9 |
| 15 | 協和 | 70.5 | 71.9 | 71.9 |
| | 不協和 | 29.5 | 28.1 | 28.1 |
| 16 | 協和 | 69.1 | 72.1 | 71.9 |
| | 不協和 | 30.9 | 27.9 | 28.1 |
| 17 | 協和 | 71.1 | 74.5 | 68.8 |
| | 不協和 | 28.9 | 25.5 | 31.2 |
| 21 | 協和 | 71.7 | 70.7 | 70.0 |
| | 不協和 | 28.3 | 29.3 | 30.0 |

和音色，本測試因僅取用單支樂器，無法作為標準結果，以下結論僅作為參考，日後建議應對數把環保胡琴，或數把傳統胡琴，重複進行測試，並考慮採用機械弓，以達到更客觀之結果。

（一）蛇皮中胡與環保中胡呈現了中胡特有的淳厚音色，第二至第五泛音成份較基音為多。在高把位上，環保中胡高次不諧和泛音較少，雖未呈現明亮音色，也無蛇皮中胡的尖銳不諧和的音色之出現。

（二）在外弦上，環保二胡與蛇皮二胡的基音都較泛音成份為大，呈現了二胡外弦的音色特質，也看出了此時琴筒大小與琴膜形成的自由共振頻率主導了音色的特性，膜材料的差異（即蛇皮或聚酯膜），反而不如琴筒的因素。

（三）傳統胡琴與環保胡琴，各分音的協和成份約佔三分之二，

環保胡琴內弦較傳統胡琴為協和，外弦則相似，顯示二種
胡琴在音色的差異性不大。

（四）透過包絡線的分析，可以發現環保二胡音量變化較蛇皮二
胡為穩定，惟透過演奏者的控制，此差異性可能變小。以
長弓拉環保二胡，音質容易穩定，拉蛇皮二胡則可能要由
演奏者加以控制調整。

（五）胡琴音量的方向性並非由出音孔的方向所決定，數據顯示
音量的方向性並不明顯。」

從測試數據亦看出：「環保胡琴很好地保留了傳統胡琴的音色，
在高把位的音質更佳，操弓較易控制。」再進一步對香港中樂團
多年來的樂器改革，從科學和音樂的層面上作出肯定，是中國傳
統民族樂器發展過程中一大突破。

除了科學測試以外，與香港中樂團多次合作的錄音師黎承昌先生的經驗亦值得參考，從不同角度了解環保胡琴之音色。以下是錄音師與筆者的通訊撮要：「小弟爲香港中樂團錄音至今已超過十多年，見證著傳統胡琴和環保胡琴的演進和改革。今想從錄音師的角度談談這兩者間的比較。很多時聽大多數演奏家說，某把胡琴的聲很甜、響亮等形容詞。但大家可能把『音質』和『音色』混爲一談。先說音質，基本上是胡琴的結構、用料和造琴者所賦予的。以傳統胡琴爲例，一般而言以紅木爲主骨幹，加上蛇皮爲振膜而成。不同樹林或生產地的紅木，其纖維密度、硬度都不同。至於蛇皮，每張蛇皮的厚度並不一致。因此，小弟最初爲香港中樂團錄音時，單是同一聲部的胡琴拉奏一個中音 C 音符，便會聽到不同音質的中音 C 在『齊』奏！音準確是中音 C，但合在一起便成了『雜』C，不是純的 C 了！音色，是全憑演奏家們的技術、修養、樂曲理解、經驗等演奏出來的效果。從人性角度說，音色愈暖、聲音愈軟，音色愈冷、聲音愈硬。在樂團演奏時，音色的

取向全憑指揮。由於大部份中國民族樂的樂器太注重獨立個性，因此沒有發展出如西方古典音樂般的低頻基礎的音響效果，令大多數中樂團的演奏聽起來都偏單薄。有見及此，香港中樂團便自行研發環保革胡、低音革胡等樂器，使樂團的『基礎』更穩、更豐滿。說得更深入些，低頻是所有音樂美聲的基礎，基礎如不厚富，上面的建築危矣。金字塔型的平衡是美學所要求的，更是所有樂團，不論中西都力求達致的成果！望香港中樂團再接再厲，完美地重新架構金字塔式的平衡聲部，使中國民族樂創另一番景象。」

黎承昌兄自言「在中樂上只懂皮毛」，仍能清晰指出環保胡琴較傳統胡琴優異之處。筆者亦見證了環保胡琴的改革過程，那確是中國民族樂器一大突破，是香港人在中國民族樂器改革上的一項重大成就。其實，環保胡琴能多次獲得獎項，特別是國家文化部亦頒授「創新獎」予以肯定，豈會是僥倖之事？同時，環保胡琴

的製作成本較不少質素相近的傳統胡琴都低，為此，現時大陸及臺灣都有樂團向香港中樂團訂購環保胡琴（但交貨期要等呀）。

黎兄作為專業錄音師，他的分析自然極有說服力。但其實大部份愛樂者都可以將現時香港中樂團的整體音色、表現力和其他民族樂團比較，高下立見。香港中樂團能在大中華地區的民族樂團中至今仍手執牛耳，獲得行內公認，高踞「大哥」地位，是領導層、總監、環保胡琴和團員長期努力的成果，行內、行外宜珍之重之。

對上述 2010 年對環保胡琴所進行的研究及報告，2022 年阮仕春作補充說：「聲學分析的過程是由我們安排的，但結果是根據他們的儀器測出來的，並出了一本聲學分析論文。主要結論是：環保胡琴與傳統胡琴兩者在音色上差異不大。需要指出的是，這個研究只不過是對第一代環保胡琴的實驗結果，第二代、第三代還未進行測試。」

阮仕春認為《報告》最重要的意義，是為環保胡琴系列提供了客觀的科學驗證和依據，為日後給業界介紹和獲得認同，以至宣傳推廣創造了重要條件。阮仕春說：「這是環保胡琴第一次完整地進行科學分析。如果有人認為我們的環保胡琴是瞎猜或缺乏科學根據，這份論文就是最佳的證明。2012 年國家創新獎，這份報告也是呈報內容之一。」

Chapter 13

藝術總監：閻惠昌
ARTISTIC DIRECTOR : YAN HUICHANG

第四屆文化部創新獎

第十三章：

獲「創新獎」文化部作「背書」

2012年第四屆文化部創新獎頒獎儀式,與配套舉行的第五屆中國文化創新高峰論壇,選定於安徽省滁州市舉行,原因似乎很清楚。滁州於世人印象中,遠不及近代史震驚中外的徐蚌會戰(又名淮海戰役)中的徐州那樣知名。其實,滁州亦確是歷史悠久的古城,考古發現多處新石器時期的文化遺址,足證早於遠古時期,已有先民在此生活。北宋歐陽修的名篇《醉翁亭記》便寫於滁州,醉翁亭仍存於琅琊山上。明朝開國皇帝朱元璋也是滁州鳳陽人。抗日時十九個抗日根據地,其中之一便在滁州。

同時,很多人可能忘記了,內地改革開放過程中,率先採用農業「大包幹」方式,揭開中國農村改革序幕的鳳陽縣小崗村,便位於滁州。不僅如此,近年來打造內地億萬農民「歌頌改革開放,歌頌美好家園、歌頌和諧新農村」的「中國農民歌會」(亦是創新獎獲獎項目之一),自2008年以來,連續四屆都在滁州舉行。看來這兩項才是選定在此一面積1.33萬平方公里(約為十多個

香港），擁有四百五十萬人口的滁州市，舉辦這兩項文化盛事的
原因。

文化部自 2004 年以來舉辦創新獎和創新高峰論壇，目的都明確
清晰，在於鼓勵和肯定創新在文化發展中的重要性。但這兩項
活動過往似乎都很少在港澳臺宣傳，直到 2012 年 6 月第四屆獲
獎名單揭曉，香港中樂團研發多年的「環保胡琴」榜上有名，香
港才出現「零的突破」。這一屆來自全國各地的提名項目多達
一百四十四項，最後獲得創新獎的有十六項、特等獎四項、提名
獎九項。「環保胡琴」的獲獎，可以說是香港中樂團 2001 年「公
司化」後，投入資源研發樂器取得的重大成果。

這次獲獎，作為提名人的民政事務局局長曾德成亦「與有榮焉」。
原來 2011 年中秋節前夕（9 月 11 日），香港駐成都經貿辦邀
請香港中樂團到訪成都，在當地嬌子音樂廳舉行「港韻耀金秋

成都愛心音樂會」，曾局長蒞臨欣賞，對樂團全換上四十三把
「環保胡琴」後的音色大加讚賞。其實當年 2 月，樂團長時間
在歐洲巡演，首站是挪威在北極圈內三百五十公里的特羅姆瑟
（Tromso）。經歷從室外攝氏零下十五度的嚴寒低溫，進入長
期開放著暖氣的室內，而且多次在短時間內便要排練演出，但環
保胡琴的效果仍無絲毫影響，這是傳統的蛇皮胡琴不可能做得到
的。可以說，樂團的環保胡琴家族又再一次成功通過考驗。

說回曾局長在成都現場聽過環保胡琴後，主動要求由民政事務局
為香港中樂團的環保胡琴提名，參加 2012 年第四屆文化部「創
新獎」的評選。之後經過嚴格的評審（須安排六人小組現場為評
委會試奏），結果此一以「科技創新促進民樂的傳播與發展──
環保胡琴系列研發與應用」為名的項目，獲頒「創新獎」，成為
十六個獲獎項目中唯一的香港項目，亦為 2012 年香港電台舉辦
的「十大樂聞」選舉多增了一條候選樂聞。

2022 年阮仕春回憶環保胡琴評審過程說：「2012 年獲得的創新 獎屬於國家級獎項，（上文提到鄭德淵教授那份）物理分析報告亦有呈交到提名表格之中。關於現場答辯環節，當時我與錢（敏華）總監帶了一隊六人小樂隊到深圳，即日來回，現場以環保胡琴演奏給專家組評核，我亦回應了專家們的提問。」

Chapter 14

第十四章：環保胡琴「專屬」音樂作品

2022年閻惠昌總監回顧香港中樂團為環保胡琴而委約的新作品說：「樂器研發後就要讓人們看到它、演奏家使用它，但也需要好的作品。作曲方面我們委約了不同的作曲家，本地的有伍敬斌先生、伍卓賢先生。另外也委約了西安音樂學院的陳寶華先生。當年我們在西安音樂學院的時候，我學指揮，他吹笛子，也是魯日融老師讓他去改作曲的。陳寶華後來成為西安音樂學院作曲教授。因為我知道他是民樂出身的，所以我去找他。在這個之前，我也聽過他寫的民樂合奏作品，非常的棒。所以我請他為環保胡琴寫曲，他就寫了一個《風骨四君子》胡琴四重奏。在此曲中，有很大篇幅寫給革胡獨奏，寫得十分精彩。在樂曲當中，我們會聽到有些地方是西洋弦樂四重奏的創作手法，有些語言完全是中國化的，也是非常成功的。還有鄭冰，我以前在中央民族樂團的時候，為他舉行了專場音樂會。他寫了《天井》，也是不錯的作品。另外也邀請了老鑼（Robert Zollitsch），特別提到寫的是胡琴風格的四重奏，而非西洋弦樂四重奏，結果寫的胡琴四重奏

非常有特色。另外香港大學的陳錦標教授也寫過兩部環保胡琴作品，包括現在我們會經常演奏的《旋蹦跳》。這些是起初的幾位，亦是最成功的。」

關於受委約的作曲家們對環保胡琴有多少認識，閻總監說：「我們都要求按胡琴四重奏寫便可以了，對於那些不在香港的作曲家們，他們對環保胡琴沒有甚麼認識，因此就按胡琴來寫。因為我們樂器改革的原則便是形狀不變、運作邏輯不變、音色不變，這些對他們寫作沒什麼影響。他們從錄音聽過環保胡琴演出他們的作品之後，都覺得很棒。而環保胡琴音色的協調度比傳統胡琴更好。我們為外地的作曲家提供演出錄音，而本地作曲家就到現場聆聽他們的作品。」

閻總監特別提出，五組環保胡琴自 2009 年開始在樂團全面使用：「2009 年全面使用環保胡琴後，便開始胡琴四重奏。而第一場

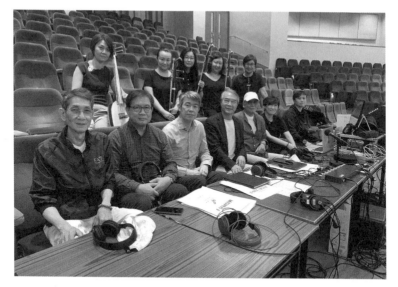

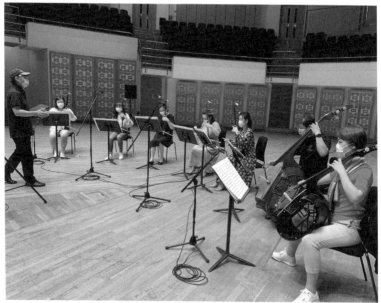

疫情期間，樂團進行了胡琴重奏錄音。

音樂會是『首席四重奏』，在文化中心劇院演出，首演的包括《天

井》、《風骨四君子》、《燃燒希望》等曲目。演完這場音樂會，

我便跟樂器改革小組討論：胡琴四重奏很容易令人與西洋弦樂四

重奏作出比較，我們覺得要研發自己特有的效果，因爲四重奏當

中，缺少了低音革胡。所以之後委約的作品主要都以六重奏爲主：

包括一把高胡、兩把二胡、一把中胡、一把革胡、一把低音革胡。

這樣我們委約了一批作品，也主辦了好幾次重奏、獨奏和合奏。

所以我們搞了很多次這樣的演奏會，包括低音弦樂的音樂會。第

一批作品也有周熙杰的四重奏，然後六重奏。當時我們首先請周

熙杰來寫，還有伍敬彬。本地的這些作曲家都寫得非常好，還有

找了當時作曲比賽第一名，馬來西亞的趙俊毅（作品爲《七彩風

車》）。未來，我們將出版環保胡琴重奏專輯。」

第十五章：
胡琴奇蹟樂團成大後盾

拍攝中樂 MV 系列之《冬日》

香港中樂團所改革的胡琴產品統一採用美國杜邦化工所製作的PET聚酯薄膜,是環保產品,也稱為環保胡琴。樂團的整個研究改革部門真正說來便只有阮仕春一人,負責研創兼維修。他說:「二十多年來獨力支持自己作改革樂器,是興趣,也是一種使命感,希望可為中樂發展作出一點貢獻。開始時也沒有想過要做這樣一個胡琴系列,而是想改革低音樂器,但因為低音樂器體積大,嘗試新型薄膜時,考慮到高胡體積小,比較好操作,才被用來做試驗。而二胡市場很大,老師賣琴給學生,如從二胡開始改良,會影響二胡市場;高胡學生少,阻力沒那麼大,沒想到高胡試驗後,音色非常好聽,就有了繼續改進所有胡琴的想法。」

香港中樂團環保胡琴的研發得以成功,其實阮仕春絕非「孤軍作戰」。儘管樂器改革成效出色,但要能獲得演奏者樂於使用,涉及的便不單是樂器質素是否有所提升的問題,那還是心理上、心態上的問題。為此,樂器研發此一重大課題在獲得理事會的大力

支持下，樂團的行政部門和作為樂團藝術把關的閻惠昌，便要很有策略地推行。除了盡量讓樂團的團員知道樂器改革的重要性，開始時更是逐步進行，將改革出來的產品和原樂器混合使用，以求盡量減少抵觸的情緒；達到協調後，再逐漸增加改革樂器的數量。就這樣，在全團上下配合下，經過多年的試行，香港中樂團終得以全換上環保胡琴，營造出一種新的整體音響，為民族音樂的發展開拓新的空間。可見在阮仕春背後，必須有整個樂團作為研發的後盾才能竟全功。

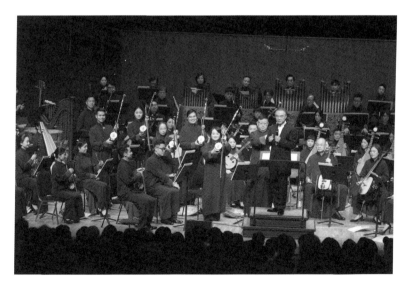

閻惠昌於音樂會中介紹環保胡琴

首先作爲大後盾之一的行政部門，2022 年行政總監錢敏華細談推行環保胡琴上的策略說：「環保胡琴是一個新的發明。人的心理一定會抗拒轉變，也是人之常情。演奏家們由學琴開始已經用蟒蛇皮二胡、高胡，無論對其音色，或者對皮本身都有一份感覺。忽然轉用環保琴，他們很自然心裡會產生疑惑：真的行嗎？音色會否不同？因爲從小到大聽慣了蛇皮音色。其實現在我們的環保胡琴，當然是追求接近蟒皮二胡的音色。我們也經常強調，我們從事的改革不是改革獨奏琴，而是爲樂隊而設的琴，所追求的是統一性以及整齊性，那是我們爲樂隊研發環保琴的目的。因此可以說，演奏獨奏的作品，確是需要某種特定的音色，那是演奏家的自由選擇。對演奏家來說，始終是需要這樣的感覺。此外我們也覺得，正如阮（仕春）先生經常說，琴就像武器一樣，如果演奏家對手上的武器，即手上的樂器沒有信心的話，那是不理想的。爲了解決團員心裡的疑惑，我們做了很多內部團員之間的溝通。另外亦請教專家們，例如與沈誠、朴東生等溝通，也與觀眾解說。

但最重要是與團員溝通,例如我當時建議用閉幕測試,由同一位演奏家,拉奏同一首作品,但用不同的二胡(蟒皮二胡、環保二胡),然後投票選擇。在此之前有一位團員提出過,說環保琴不行。可是試奏之後,都認為環保二胡比自己原來的蟒皮二胡好。這樣就變得很客觀,大家都憑耳朵判斷,而不是靠眼睛。這樣就像(美國的電視歌唱比賽)The Voice,大家背對著,純粹靠聽聲音作決定。當時我們採用了這個做法後,團員原來自己都選擇環保琴,專家和觀眾的選擇都是一致的。這種抗拒心理並不只是演奏家,觀眾都可能有這樣的感覺。但閉幕測試至少解決了樂手對用這個琴的心理障礙,可以放心去用。此舉為行政部門添加了很多工作,但我覺得是值得的。另外行政程序方面,每當阮先生有一定創意或概念,動手之前,我們都要先走程序,批准了才試,那可能需要一定時間。但像阮先生這種有創意的藝術家,他們靈感一到就熬夜進行。這方面亦需要行政部門和他們配合。」

至於樂器改革的資源分配方面，樂團行政一把手錢敏華解釋說：

「政府給樂團的撥款是一筆過的，樂團理事會亦同意進行樂改。

當時首先要處理的是阮（仕春）先生的工資，樂改就在樂團的資

源中撥款。最初所用到的資源並不多，例如廠房的開支不需要，

因為在阮先生的家中進行研發。當時我們也到訪上海音樂學院，

與（革胡原創人）楊雨森先生的家人談過，之後亦接觸珠江鋼琴

廠的廠長，合作試造環保胡琴。能夠找到有人願意一齊去試是十

分難得的事，當時他們撥出部份師傅去研發革胡。另外我最深刻

是郭鶴年先生的支持。記得郭先生來看我們的鼓樂演出，我坐他

身旁，但不知道他就是郭鶴年先生。他對我說，自己年紀大，睡

得很早，因此還未看完演出就先行離開，於是我陪伴他離場。翌

日我收到電話，原來是當時嘉里集團行政總裁來電，他說郭先生

稱讚我們樂團的台前幕後都是一個很好的團隊，如果樂團有甚麼

需要，他願意提供協助。當時我感到十分奇怪，很少贊助人會

這樣，而且當晚他只是看了一半演出。我覺得他們很有心，由

CEO 致電和我們談，而當時我們最需要的是環保胡琴的經費，因此他們捐了一百萬元去做這件事。但他們的做法不是提供長期資助，而是希望這筆資金可以幫助我們日後自行持續發展。當時有這一百萬元，我們就有經費進行研發，包括開始時交付位於天后的『香港中樂團樂器研究室』的租金。後來我閱讀郭先生的自傳，裡面提到投資一間公司時，他首先會看全局，很多公司成功與否其實是全局的一個整合。我才明白當年郭先生的說話，他覺得（香港中樂團）值得支持，正是因為台前幕後是一個整合，從他進場到看演出等，整個體驗和感覺。我們的發展，真希望能不枉郭先生的心意，我們還希望親自向他道謝。現在研發環保胡琴，大陸、臺灣、香港音統處等樂團或機構都有向我們購買，也包括一些獨立的藝術家。那是當日郭先生願意提供一百萬元給我們研發而得出的成果。」

關於未來推動環保胡琴的行政策略，錢敏華說：「現在我們仍在

推廣階段。從行政上來說，我們需要爲阮（仕春）先生尋找助手，畢竟他已經到一定年紀，他自己也說，不可以繼續一個人做。以前他有一位助手的。現在希望有個人或團體協助他的工作，以提高環保胡琴的供應數量。現在的生產主要是爲自己樂團和其他樂團，獨立藝術家則是沒有大量購買。因此如果有更多人可以幫到阮先生，當有需要時，就可以應付得到。而樂改的財政撥款，其實後期已經增加。我們是按實際情況以及研發過程的需要分配資源。」

行政部門以外，環保胡琴更大的後盾是藝術總監閻惠昌，他認爲通過作品和音樂會，是樂團推動樂器改革的重要策略。2022 年他回顧了這個過程說：「樂器改革是樂團行爲，不是個人行爲。我們不在外面找人研發，進行樂改。我們樂團整個弓弦組的聲音要高度融合和優化，一個是取決於團員對環保琴的認識逐漸深化及高度認同，爲推廣環保胡琴作出貢獻。團員的思想有個改變的

過程，現在他們已經高度認可環保胡琴了。另外是作品方面，一開始時高胡我們請來余其偉等演奏，中胡我們用考試曲目來試奏，最後就是我們的四重奏。節目的安排也令觀眾更早認識環保胡琴的優點，在音樂會的演出過程中，很多觀眾也會不知不覺地發覺，原來香港中樂團更換了全套的拉弦樂器。我們在音樂會的加演曲中都會加入樂器介紹，介紹香港中樂團的環保胡琴，請樂師展示樂器原來是這樣的一回事。我們特別把《新賽馬》改編，把《賽馬》和《野蜂飛舞》兩首曲子連在一起。另外亦在國家大劇院演出譚盾先生為弓弦樂而寫的作品，既有傳統韻味，又有現代音響。這亦是在國家大劇院的加演曲。用環保胡琴演奏的音色高度統一，音量更大，這兩點是跟傳統的最大不同。有了一批四重奏的作品以後，我們也研究開發胡琴六重奏。在疫情期間我們也錄製了環保胡琴四重奏及六重奏作品。六重奏形式在西方較少見，西方主要是弦樂四重奏。弦樂六重奏可以包括所有我們改革的整套產品，而四重奏只能包括四種，低音革胡放不進。其實在

低音樂器裡面，是以楊雨森先生的『六四型』板膜共振革胡爲基礎，我們再優化它。但是低音革胡楊雨森沒有研發，全世界都沒有，眞的是阮仕春先生自己研發的。也因爲這個原因，他在低音革胡研發成功後反過來，把我們革胡裡面的形狀都進行了不同的調整。所以跟楊雨森教授所研發的（革胡）外形都不一樣。而胡琴六重奏部份，我們將來跟深圳南山藝術中心，會首先推出胡琴六重奏、四重奏，通過主辦專場音樂會，把環保胡琴的這部份推出來。將來我們在大灣區、內地的交流活動中，大樂團的演出肯定有。胡琴四重奏方面內地的音樂學院都有，但環保胡琴重奏就只有我們有。其他地方沒有很專門去推動這事，但我們樂團有，那是我們很重要的藝術品種。」

對將來會否有策略地專門委約作曲家創作六重奏作品，閻總監進一步介紹說：「將來一定會的。但現在首先要將成功的四重奏及六重奏作品推廣，一方面用演出的方法，另外就是出版音像的製

品。我們有比較短的視頻，很多年前就有了，包括向文化部申請第四屆文化部創新獎時，我們有一個完整五分鐘的視頻，已經向國家提供了。最近，我們在疫情之後，在各大平台也推出過六重奏的視頻。我們計劃出版的是環保胡琴重奏的專輯，四重奏和六重奏的作品也包括在內，例如《年輪》、《山鬼》、《七彩風車》、《風骨四君子》等，都是我們精選出來的作品。未來我們會再找一些在國際上有影響力的作曲家委約他們創作。未來我們有以下四個方向，有策略地推動環保胡琴：一、我們會再優化樂器的研發；二、演出水準不斷地提高，向市場和聽眾不斷推出我們已經成熟的作品；三、通過演出，或者網上的平台來推出我們成熟的作品，讓聽眾知道環保胡琴的聲音是怎樣的；四、委約有影響力的作曲家，以環保胡琴六重奏的方式去創作新作品。」

至於一直醉心於樂改的阮仕春，對樂團作為研發環保胡琴的大後盾，2022 年有如下的回憶：「這樣龐大的樂器改革項目，如果

缺乏一個大型交響性的民族管弦樂團，是沒有辦法完成的。即使完成了，也沒有發揮的地方。因此，樂團任何一位成員也不能少。在工作室的這張 2012 年獲獎時拍下的照片，收進五位與環保胡琴關鍵性人物，可以用『一網打盡』來形容——沒有音樂總監（閻惠昌），根本不能進行；沒有行政總監（錢敏華），則無法執行；沒有理事會主席（徐尉玲）的最大功效，亦開不了樂器改革研究室，令事情變得名正言順。這間研究室是由理事會決定，2008 年開啟的。研究室是樂團的財產，不是我個人的。這個獎如果沒有曾德成，便沒有民政事務局推薦，樂器改革的影響力便會十分有限。」

2022 年阮仕春回顧受音樂前輩啟發從事樂改，他們都是 2012 年申請文化部創新獎的後盾和動力。他憶述如下：「彭修文 1996 年辭世，對我的打擊等同父親去世。彭修文離世前的十七、八年，我們兩人的聯繫從未中斷。可以說，我的樂改工作是受彭修文、嚴良堃、秦鵬章和劉文金等前輩的影響，才能有樂器改革和其他

發明。樂器改革是閻總監、錢總監與我三人合作的結果，這是必須承認的。如果沒有這個樂器工作室，那就不是集體行為了。如果沒有閻惠昌決定樂器改革的方向，沒有這種魄力，沒有他決定繼承彭修文樂器改革的決心，這事也不會成功。」

阮仕春和彭修文

Chapter 16

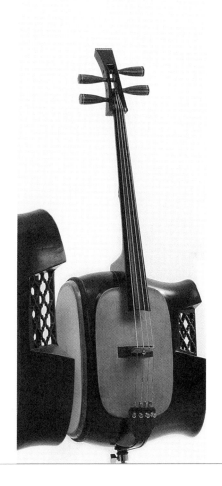

第十六章：
從研發產品過渡為量產

筆者在 2013 年出版的《走向世界級樂團的蛻變——香港中樂團公司化的第一個十年》中，對環保胡琴有如下冀望：「要將環保胡琴推廣傳播，那可是一件要投放很多資源的事，難怪阮仕春說，現在環保胡琴的『工程』才開始！其實，音樂的發展由樂曲、演奏者、樂器三方面共同推動，樂器不斷革新，是一個艱苦和漫長的過程。有了突破，還要依賴作曲家發揮樂器特性，演奏家可以善用改良樂器，奏出更出色的音樂，這樣才算成功。這豈不是一個漫長的過程呢！同時，不可不知的是，中國民族樂團另外三大組的『吹』、『彈』、『打』樂器，用在大合奏中，同樣存在著或大或小的各種問題，同樣需要作出研究改良，未知這可會是樂團公司化第二個十年的工作呢？」

這一章的原稿只有一句作為基本內容：「樂團面對存在的龐大市場，爭取將環保胡琴量產面對的問題……」。就「量產」問題，2022 年走訪了三位樂改關鍵人物。首先是樂團行政總裁錢敏華：

「量產是將來的願景，都是我們希望能夠達到的。但能否成功，有很多天時、地利、人和的因素。另一個因素是技術、廠房，那是提到量產必須涉及的重點，以及其他配套等資源。我們也有跟創新科技局聯繫，探討有沒有什麼地方可以合作。資源當然包括有金錢、技術、各方面的東西……所以現在講到量產，都是探索階段，希望可以做到這件事，有更多人受惠。短期來說，最重要是爲阮（仕春）先生培養接班人。他本來有一位共事多年的助手，後來因爲要照顧家庭而辭職。尤其是現在（疫後），各行各業都缺乏人手。所以從短期來說，首要是爲阮先生找多些助手，支援樂器改革。」

樂團藝術總監閻惠昌對環保胡琴量產的需要有深度理解，以下是他的回憶：「最早的時候，我請（時任樂團首席）張重雪及（現任革胡首席）董曉露把環保二胡和環保革胡帶到廣東民族樂團。到樂團後，他們的團長要求我們把革胡和低革全部借給他們，讓

他們到北京演出。可是由於我們（革胡和低革）數量有限，如果借了給他們，我們就沒有樂器用了。記得當時國務院副總理李嵐清，在廣東巡視的時候，了解到中、低音民族樂器的改革，便向他介紹香港中樂團的革胡及低音革胡，後來提議可以把革胡和低革帶到北京去。結果因為我們沒有量產，一旦借了給他們，我們就沒有樂器用了。所以這事後來便告吹了。」

對於樂團中拉弦樂器以外的樂改和方法，閻惠昌如數家珍地提出如下意見：「說到樂器改革，那是從內地開始的，當然那是在香港中樂團 2001 年公司化之前，阮（仕春）先生已經開始做。但樂器改革所包括的樂器種類很多，單靠香港中樂團研發是不足夠的。尤其是吹管樂器，我們認為香港中樂團在環保胡琴方面已經達到專業水準，是一種比較理想的水平，但是一些其他樂器不盡理想，譬如低音嗩吶及低音笙。這兩件樂器我們都覺得需要作一些改革，這些樂器在樂團中只有一至兩位演奏家，但這些樂器的

製作牽涉了金屬、木料、機械、物理、化學等原理在內，元素更多，這方面需要專才去做研究。單靠我們樂團很難做得理想，但可以與其他樂器改革專家合作，優先使用內地或其他地方做得好的樂器。樂團中的中音嗩吶、次中音嗩吶、低音嗩吶也用了北京的中央民族樂團嗩吶首席牛建黨先生，他私人有個嗩吶管樂製作工作室，因為他本身是中央民族樂團低音嗩吶演奏家，對於這方面的研究投入了很多資源，我們樂團便不需要在這方面投入很多。所以阮先生的職責之一，是要審視全世界有哪些製作優良的樂器是適合我們使用的，然後採購給樂團使用。當有更好選擇的時候，而我們沒有能力去做進一步研發的話，我們就直接引進來。笙也是這樣，我們曾經在笙的研發上做了幾年的努力，給內地的樂器製作廠進行研究，最後我們直接跟天津的王澤爽樂器廠購置了一些質量較好的產品。怎樣可以在保留傳統聲音之外，又使用到更好的樂器？我們覺得樂團可以提供採購或訂製的方法，來解決樂團樂器的優化。」

關於樂改過程中如何與樂團團員互動，閻惠昌進一步介紹說：「在其他樂器的改革方面，低音嗩吶及低音笙都有在各方面進行改革，包括我們有團員對於低音嗩吶的哨片有一定研究，還有對笙簧片的製作方面也有一些研究。我們希望把這些樂團團員吸收到樂器改革小組後，可以提出新的構思，或者有新的項目，樂團也可以給予一定支持，由樂團優先使用，這也可以推廣到公眾。而且改革並不只是我們樂團的事，而是民樂界的大事。專業樂團應該要團結一心，把我們的傳統樂器搞得更好。在中國傳統樂器的部份，我們仍然要走兩條路，一條是保留傳統樂器原狀，在演奏及作曲方面先行推動。另外，便是運用新科技，繼續完善樂器的性能，令其更適合在樂團中使用。樂器改革小組中，只要是團員好的建議，我們都會吸收進來。例如要評估外部樂器質素，以嗩吶為例，我們會請嗩吶首席或者對改革方面有意見的團員，一起與樂改小組開會，給樂器製作提出意見及改善建議。只要有好的研發，且符合樂團需求，可以為樂團所用，我們也會對團員提供

支持。所以大家見香港中樂團的樂器改革小組有郭雅志，只要是對樂改有貢獻的團員，樂團都會吸收到樂改小組，審視樂器改革，他如果有新的想法，可以吸收到樂團，我們都會接受。」

環保胡琴總工程師阮仕春就改革樂器的量產問題，從製作角度提出他的看法。2022 年歲末他在工作室分享說：「在未量產之前，其實現有的樂器改革，包括已經三代同堂的環保高胡，還有改善的空間，低音樂器的改革仍要繼續，尤其是革胡的改革，仍然有很大的提升空間，但是需要新作品才能找到需要改善的地方。始終改革樂器是需要通過演出的考驗。例如董曉露演奏趙季平的《莊周夢》，幾乎是奏一次，改一次（革胡的十一版結構性改動就是這樣改出來的），在過程中找到樂器未完善的地方，藉此作出改善。所以需要不停有演出才可以進行調整。這絕不是一兩個人聊一下、心血來潮就可以改的事情。你要針對什麼問題，在哪一個音區解決哪些類型的問題；解決一個問題後，隨後的連鎖關

係是甚麼，一連串的問題要處理，不是說改就改，而是極度困難的事情。每次我提交的樂器報告，也要求加強低音樂器的作品，可是沒人譜寫，那是很痛苦的事情。沒有演出作品作為基礎，樂器改革是行不通的。樂改要對整個樂隊的音響狀態、優劣等都十分了解。我親身落場演奏近三十年，我很清楚需要甚麼。改革樂器的性能有待完善，而完善的方法，就是通過新作品和演出。例如低音革胡沒有新作品，一首代表作都沒有，革胡也是如此。《莊周夢》是寫給大提琴的，那跟革胡完全是兩件截然不同的樂器。如果以大提琴的標準要求革胡演出，那可否要求大提琴拉出革胡的音色呢？現有曲目未必能夠達到我希望的效果。但如果規定作曲家為某件樂器寫作品，又未必寫得出，而且被大家接受。例如董曉露她們開了一場『融』音樂會，已經把所有相關作品都拿出來演奏，累積好作品也需要一定時間和更多作曲家的配合。但如果委約本地作曲家，好的作曲家是否只剩下伍敬彬、伍卓賢他們？」

對於樂團委約一系列為環保胡琴而創作的四重奏、六重奏等作品，阮仕春對那些新作品表示歡迎的同時，也希望有為大型樂隊而寫的新作品：「重奏作品不能代表（環保）革胡與香港中樂團協奏的效果。對這些作品的需要，固然有跟閻總監表示過，但我也明白他也有困難，包括委約作品、作曲家、合適的題材、老少咸宜等要素。有時還需看命運進行曲把我們帶到哪個位置，究竟（樂改）這件事是否會在我們這代人以後才發生？這樣也不出奇。但我認為現在的工作已經完成了鋪墊的部份，可以由後輩延續下去。如果沒有現在這些改革，樂器改革的進度是零；但現在有了，可以朝著這個方向去改，說得好聽一點就算是個里程碑。事實上我們做的，每一項都是個發明。很多前人都想做樂器改革，彭修文也想做。但我相信每個人都有自己的時代局限，你多麼想做都沒用，因為有環境限制鎖住你。正如我不能只埋首於革胡改革，不理會其他樂器的改革，這樣就是沒有目標了。但如果大家商討，決定一首新作品在半年後演出，我們就在這個過程之中不停調

整，到最後演出時，就可能會達到一定效果。即是說，我們必須有時間表及路線圖。現在提量產，它的前提是，任何一件發明都需要一定經濟基礎去支撐的。如果一件發明只在自己樂團使用，那是達不到一定效果的。但從成品過渡到量產，那又是另一回事了。」

2022 年訪談時，阮仕春說手上有近百把環保胡琴的訂單，從高胡到革胡都有，他說：「現在外面有幾個組建中的樂隊也打算採用環保胡琴，例如內地指揮家孫鵬等新一代音樂家有不同的想法，願意接受環保胡琴。假如量產成功的話，甚麼都迎刃而解，資金、機器、材料等都會到位，也有更好的條件支持進一步的樂改。」關於對實現量產的探索，阮仕春回憶說：「本來我希望實現量產，後面的事情都有希望，只是政府一直以來都沒有這個專項。以前（市政總署，2000 年後康文署）吳杏冰和蔡淑娟也想幫我，但找過政府的資助項目，都沒有這個項目。」

量產需要怎樣的條件才能實現？阮仕春從工程師的角度解釋說：

「進行量產，需要大量資金。我們暫時無法解決以機器蒙皮的工序，現在蒙皮機仍然需要雙手配合，算是家庭手工業，未能夠達致量產的條件。每天只能蒙到兩個二胡，已經是極限。蒙革胡皮更是另一回事，低音革胡則由私人承辦製造。現在的做法是通過不同產地處理，即香港做一部份、內地做一部份，最後把關及合成由我親自處理。所以現在幾百把香港中樂團的改革樂器，無一不經我手造及蓋印。蓋印是證明這件產品由我製造，以及由我負責。蒙皮技術方面，一部蒙皮機每日最多只能處理一個二胡，這個工序由多少工人來做？如果一部機、一對手，每天做一把，那麼兩部機、兩對手，每天就可以做兩把。須知蒙皮之前也需要很多準備工作，蒙皮後的組裝又是另一回事。關於傳承這技術，如果我自己能解決就解決，不能就算了。預期在五年內，我仍然可以支撐住，樂團一定可以運作，但是樂器需要保養及維修，否則一年也待不下去，因為沒人懂得處理樂器出問題的狀況。」

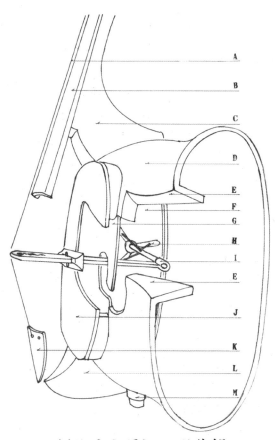

AKCO環保二型革胡
結構透視及部位名稱圖

阮仕春亦談及與他一起共事樂改二十年的助手離職，猶如「失去了手臂」：「那位助手是我的學生，年輕時已經跟我共事，可以獨立在工作室處理蒙皮。一位七十多歲與一位五十出頭，在工作室共事，效果較一個人做事很不一樣。只是他因為要照顧母親而辭職。」

對於如何解決樂改接班人問題，繼續研發工作及如何達致量產等，阮仕春建議說：「關於資金何來，我希望以樂養樂，通過推廣這環保胡琴系列，如果很多人願意購買，或者我們可以和內地方面溝通，通過協商，例如環保胡琴可以生產一萬個，政府規定廣東省所有中學樂隊都使用環保胡琴。這個狀況便不同了，包括金錢、推廣力度等就自然到位。只要對方購買環保胡琴家族的其中一件，之後就不得不購買整套，否則樂團的音響便會不平衡。我們的設計是五環相扣。如果像現在仍在工作室徒手做樂器，情況何時了？這是一個問題，我想搞也沒有辦法。很現實的一個問

題是，現屆各人可以做多久？我又可以在這職位多久？如果我身體情況不許可，做不了，你留我在樂團中也沒有用。所以現在有不少事情我都被迫推掉，儘管還接訂單等。在這個工作室進行樂器改革，我是位獨行俠，就像周凡夫稱我為十項全能，包括掃地也是我自己做的。即使現在找來助手，也得需要他明白我的工作，以及溝通得到。這個助手首先要學懂蒙皮，以前訓練那位助手，單是蒙皮技術也用了兩年時間。」

當前三代環保胡琴已經落實在樂團使用，但樂改製作團隊以至量產還有待整合實現，阮仕春對樂改、量產等未來發展前景有何展望呢？他繼續介紹說：「現在的情況我也解決不了，但我又不想草草收場……我主要的問題是，樂隊已經在使用改革胡琴，我也獲得了不同的獎項，是否已經算是一個句號？改完之後，樂隊整體音量增加了三分一，甚至以上。現在的革胡音量，一個可以等於以前八個革胡音量……現在樂團由於編制沒有改，彈撥樂只有

十七人，但現在拉弦樂的聲音的確很強，只要他們拉滿弓，便聽不到其他聲部。本來搞好環保胡琴這部份之後，樂改不是這樣結束的，現在連這部份也還未完成。我計算過，做甚麼也需要資金。如果環保胡琴的量產成功，就水到渠成。因為要改革嗩吶，或其他樂器，全部都需要大量資金才能開展。就像環保胡琴這個項目，由零開始，到今天剛好二十年（2003-2023 年）。如果沒有這三年（2020-2022 年）的疫情，其實我們的量產計劃沒有停止，一直在跟進中，只不過到今時今日仍未處理好。現在正在測試不同材料、生產線、與工廠合作等也在洽談中，籌備量產工作。」

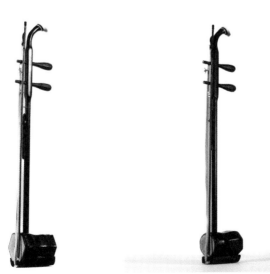

獲國家知識產權局授予實用新型專利權的兩款環保鼎式高胡——
六角扁筒重奏高胡（左）及橢圓兩用高胡（右）。

Chapter 17

第十七章：
回顧與前望感恩確不盡

香港中樂團自 2003 年正式開展樂器改革，至今二十年。2022 年歲末，樂團藝術總監閻惠昌對樂器改革作深度歷史分析，從而回顧樂改對中樂或民族樂團發展的影響：「從比較廣的角度回望，過去和未來做的都和音樂歷史一樣，音樂的發展過程間，樂器不停被發明、被改良。所以香港中樂團也是因應時代發展的腳步和軌跡，希望做到我們自己做到最好的部份。未來我們也會沿著這個方向繼續再做，過去已經研發出的系統會做得更好，也希望有更多人在我們研發的環保胡琴裡面，可以實現環保的概念，這是世界發展的大局，讓我們的樂器能夠以最穩定的質量，以及發出最好的聲音，服務我們的音樂。希望更多人認識到我們為中國民族樂隊作出的貢獻。所以亦希望更多人可以受惠於我們的研發。同時我們也希望更多優良的樂器可以吸收到樂團來，以開放的態度，希望樂團可以用到最好的樂器。樂團有一流的演奏家、一流的作品、一流的指揮等。但是也希望有一流的樂器。這是很重要的，在當下樂器品種達到最好的質量，我們希望樂團可以有最好

的樂器，等於軍隊有最好的武器一樣。未來也希望繼續走正確的道路，即選擇最優良的樂器，推廣環保概念，帶動樂器改革，提高樂團整體表現力，以及民族樂團的持續發展。」

對樂團已經全面採用環保胡琴作為拉弦樂器，閻惠昌認為這有助於「在演奏上推出更多優秀的作品，包括在演出上，媒體上。當更多人認識到環保胡琴的優點，這樣會令我們的民族樂隊有更好的拉弦聲部。」

關於樂器改革與工業革命的關係，閻惠昌仔細比較中西文化對樂改的異同，強調必須根據藝術的原則和自身的需要，走自己發展的路：「西方的工業革命帶來樂器改革新的一個階段，但樂器跟其他的工業又不同，製作上也不同，例如現在最值錢的是十八世紀意大利手造的小提琴，而現在內地做的都是機械生產的。在樂器層面上，不一定與工業化完全同步的，樂器製作反而需要最原

始手造樂器。我想在民族樂器製作與改良方面是兩條路，一個是對傳統的製作方法繼續保留手工的製作，畢竟機械不能替代的，就像食品一樣，例如水餃，手工做的和機械做的是不一樣的，口感完全不同。樂器也是同樣的。環保樂器假如可以量產的話，尤其是市場的需求更大的情況下，那就必然用工業革命帶來的技術和方法製作。例如郭雅志第三代的嗩吶活芯，他就是在深圳，由（香港中樂團管演奏員）任釗良幫助下，用最先進的車廠做出來的。以前用手工焊接，使音準有所受限的部份，現在用最先進的電腦設計來獲得一種電子控制，所做出來的手工便更加精密，所以他的活芯基本上克服漏氣的現象，音準的穩定性也有大幅提升，這是工業革命帶來的一部份。環保胡琴方面，阮主任研發的蒙皮機，用數據控制蒙皮時的張力，而且每把胡琴用數據控制之後，音量和音色都基本上是完全一致的。這種情況下，可以達到樂團需要的最佳共振的效果，一個物理上基本的調整。手工蒙皮的方法是跟機器的不一樣，在未來我們一定是會吸收現代工業及

科技的發展，怎樣在樂器製作方面帶來更好、高質量、更穩定的樂器，這必然是我們會受益的。一切有利樂器質量提高的科學與技術，我們都會盡量去吸收。香港中樂團的環保胡琴第一要務，是要穩定的聲音，以及更好的藝術表現。最後發現這種環保材料的皮，比原生的蟒蛇皮有更穩定的表現力，很自然帶出環保的概念。最終以藝術效果為主，另外就是可以吸收的科技令研製更加成熟。環保胡琴會隨著時間推動而有更大認受性，不同人有不同觀點，也是很自然的事。」

阮仕春對親自設計、打造幾百把環保胡琴，從無到有的二十年歷程，同樣在 2022 年歲末作如下的回顧說：「環保胡琴的改革是不能回頭的，因為這種產品產生的音響分別之大，今天如果要轉回蛇皮二胡，也未必每個人都接受。樂器改革雖然是一條不歸路，但也要知道現狀的不足。嚴良堃題詞：『觀千劍而後識器、操千曲而後曉音』，這是正確的。如果樂團不再受到重視，樂改的事

情便會結束了。但現時我們已經做出來的環保琴，最起碼也可以撐十年。」

除拉弦樂器的改革以外，阮仕春認為樂團其他聲部的樂器也需要有系統地改良，整體樂改構思可以追溯到三十年前。他說：「吹彈拉打四個聲部之中，拉弦樂器的改革成形後，其他聲部也要處理。如果環保胡琴達成量產，我們可以進一步對最難搞的吹管樂器進行改革，那是彭修文在（1996 年）未上任之前也曾經和我提過的。除了環保胡琴要繼續進行改革之外，吹管樂的音準、音色、組合等，也需要改革，尤其是嗩吶、笙。但改革是需要錢的，不是靠兩隻手可以做得到。彈撥樂器像琵琶等（可以容後處理）……敲擊樂器也需要處理，因為現在的鼓用的是獸皮，其實可以改成環保皮。敲擊樂很多方面都可以改，而且能馬上見到成效。例如可以考慮訂製一批日本太鼓的鼓框，全部換上環保聚酯纖維皮，聲音好得不得了。」

阮仕春 1993 年獲國務院文化部委任爲「樂器改革專家組」成員，今年已屆三十年。對多年樂改的熱情與投入，2022 年除夕前一天他在工作室回顧說：「做事要問心無愧，以打工心態是不能做出這樣的東西來的。既然已經付出，後面的事就笑罵由人。始終暫時量產不了，那是一個很大的遺憾。現時仍在努力中，未到絕望。但每一件事都是這樣：要看見希望才堅持，與堅持後才看見希望，兩者出來的效果是截然不同的。我認爲堅持最重要。如果不堅持，怎樣捱這幾十年？希望並非來自今時今日你給我一張獎狀，實際付出是你要堅持才能做到這件事的。我不是因爲看到希望，不是因爲看到不久的日子後就可以量產，我才堅持進行樂器改革。我是一關一關這樣捱過來的。」

最後阮仕春感慨說：「我所見的嚴良堃、彭修文等大師，這些前輩走時，都是兩袖清風，我是十分慨嘆的。我的理念是，如果這個民族沒有人願意付出，這個民族也長不了，你只能永遠

被人欺負。」

作爲民樂一代宗師彭修文弟子的閻惠昌，對樂器改革這個千里之行，以香港中樂團的環保胡琴系列走出第一步，以歷史宏觀角度總結其歷史意義和期望說：「以民族音樂發展的千秋大業來說，按照彭修文先生說，傳統是一條長流不息的大河，中國音樂發展也是一條長流不息的大河，在這個大河中間，我們是大河其中的一份子。但是我們的環保樂器，在民族樂隊發展中是前人未有做過的東西，即以樂團的概念，來進行推出整個樂團弦樂聲部的大規模改革，而且作出了成功的研發，那是我們引以爲榮的。我們也希望在繼續優化整個環保胡琴系列過程中，可以有更大力度推廣，也以此希望音樂同行，也帶動更好的改革優良的樂器，爲我們的樂團來使用。這樣，我們所有不同的樂團，民樂團、華樂團、國樂團等，所使用的樂器都是當代最優秀的樂器，它必然會帶動更好、更優良、更理想的音樂表現力。」

操千曲而後曉音
觀千劍而後識器

最喜《文心雕龍》句
贈小阮科研成果

嚴良堃書

辛巳季冬於京江

2002 年嚴良堃題詞贈予阮仕春

2022 年 1 月，香港中樂團行政總監錢敏華告知，半年前辭世的樂評前輩周凡夫有一部未完成書稿，遂約相談。其時剛完成與尊敬的盧景文、陳達文拍攝口述歷史，那也是周兄出師未捷的兩項計劃。但書稿性質大不一樣，難度更高。

所言者是香港中樂團環保胡琴：從構思到實踐、獲獎全過程，即閣下手上的這部書。當時收到的書稿有序言、二十章主體內容，全部設有標題，其中十七章已有相當數量的文字，大部份是剪貼或筆記。而最後關於作品、量產、展望和後記等五章只有簡單的筆記和想法。這比口述歷史從零開始進行困難得多，因為既要保持作者原來的構思，但同時注入新的內容，尤其是重新與幾位當事人訪談，包括拍板推行樂器改革時擔任理事會主席的徐尉玲，閻惠昌、錢敏華兩位總監，以及設計暨工程師阮仕春等。既是新的訪談，就存在不可預知性。如何將新的資料無縫注入既有

的框架內，那是一項不小的挑戰。

為此我逐字逐句細讀，首先掌握作者的整體佈局意圖，然後釐清各段文字的來源：哪些是全新書寫的、哪些是複製的。後者主要來自周兄 2013 年《香港中樂團公司化的第一個十年》關於樂器改革的一章（117-132 頁），近三十個段落分佈在書稿各頁中，明顯是為日後書寫作參考。

既然是已出版過的文字，我作為編者認為有需要進行整理，而非照單全收。畢竟那並非正文，而是輔助筆記。面對甚麼要保留、甚麼要整理，我採用環保胡琴的設計理念：即書中形容為「移步不換形」的原則，作者的原佈局框架不變，只對內容作理順、優化。對於原稿中重複的資料，作了比較大的調整，例如原第九章《樂改追求大合奏的共性》近六千字內容繁瑣雜散，部份段落也有重複，因此重

新整理為第七章的《環保胡琴的發展軌跡》，以順時序概述從傳統胡琴發展到環保胡琴的過程。現時第十一章關於測試一章，也較大幅度豐富了內容，由原來四百多字增加至二千多字。

其他新的內容就是上文提到的訪談，全部在 2022 至 2023 年進行。為了清楚標示新加的補充，所有引句段落都以訪談的年份開始。訪談內容主要針對書中需要補充的部份，例如理事會決定時的考慮，以及上述最後幾章的內容。訪談大部份由我負責，徐尉玲主席提供書面回覆，而兩位總監是面談。至於在天后工作室與阮仕春的訪談，則是由我和研究助理董芷菁一起進行，以後者的胡琴演奏經驗，更有利處理技術方面的問題。她亦負責全部訪談的錄音文字處理，整理出近二萬字的談話記錄。之後經過一年的反覆斟酌、梳理，最後整理出共六萬字的文本，較原稿四萬

八千字增加百分之十，其中複製文字已不留痕跡。另外亦整理出大事記等附錄，以及圖片等輔助資料，以供讀者參考。我等認為全書的構思、結構、內容等都是周凡夫先生定下的，因此他是本書的作者，那是理所當然的。我們有份參與完成此書，一部關乎樂器改革千秋大業的專著，與有榮焉。

最後以周凡夫太太謝素雁女士的短信和鼓勵作結：「每一個人都有自己的寫作風格。一個早已有固定的框架，讓你去執手尾、去完成，又不能加入太多自己思維，那跟你自己去定的方案是兩回事。總之一句說話，幸好有你們這些好朋友。」

周光蓁謹識
2024 年初夏

# 香港中樂團研發環保胡琴大事記

## *2001 年*

2 月：香港中樂團公司化，爾後理事會接納閻惠昌樂器改革建議。

## *2002 年*

11 月：香港中樂團小組出訪日本，閻惠昌到大阪拜訪大木愛一教授，聽了他演奏楊雨森教授創製的六四型革胡。

## *2003 年*

1 月：樂團成立樂器改革小組，閻惠昌擔任組長。

9 月 1 日：樂團柳琴首席樂師阮仕春兼任教育及研究部門轄下樂器改革研究主任。

## *2004 年*

樂團成立研究及發展部，阮仕春為該部研究員及樂器研究改革主任。閻惠昌擔任樂器改革小組組長，阮仕春、郭雅志、周熙杰任副組長，由樂師組成試奏小組。

6 月：香港中樂團舉辦「揉絲為樂，潤木成韻」音樂會，兩場演出包括大木愛一教授演奏楊雨森教授六四型革胡，以及阮仕春的阮咸系列。

9 月：阮仕春不再兼任柳琴首席，全職從事樂改。

11 月：香港中樂團在上海演出，閻惠昌得到楊雨森教授後人支持，優化六四型革胡。

*2005 年*

12 月 16-17 日：兩把第一代環保高胡首次亮相，由余其偉教授在香港文化中心演出，另一把由黃安源演奏。

*2006 年*

1 月：第一把環保革胡完成。

*2007 年*

9 月 1 日：阮仕春職稱改為研究及發展部研究員，兼樂器研究改革主任。

*2008 年*

3 月 14-18 日：樂團首次以環保胡琴到英國巡演，演出期間揭示了二胡改革的必要。

10 月 6 日：香港中樂團設立樂器研究室，樂團理事會主席徐尉玲題字誌慶。

11 月 8 日：著名大提琴家馬友友以環保革胡與香港中樂團演出《十面埋伏》。

*2009 年*

2 月：第一把環保低音革胡編入樂團。

6 月：香港舉行第二屆胡琴節，安排「看、聽、談」改革胡琴音樂會和座談會，兩場公開演出後，各海內外專家出席座談會。

9 月：樂團首次以全套環保胡琴亮相比利時布魯塞爾克拉勒國際音樂節。

10 月：樂團再次以全套環保胡琴在美國紐約卡內基音樂廳演出。

11 月：樂團到北京國家大劇院演出，其間在中國音樂學院附中舉行「香港中樂團環保胡琴系列演示會及研討會」，向全國民樂專家匯報環保胡琴最新發展。

**2010 年**

9 月：新樂季開幕，樂團演出大型交響樂《成吉思汗》，四十多把環保胡琴同台亮相。

**2011 年**

5 月 30 日：樂團委託臺南藝術大學音樂學院鄭德淵教授，假香港大學機械系無響室進行科學研究，發表《環保胡琴聲學分析報告》。

9 月 11 日：民政事務局局長曾德成，出席樂團在成都嬌子音樂廳「港韻耀金秋成都愛心音樂會」環保胡琴演出，提出由民政事務局提名樂團環保胡琴，參加 2012 年第四屆國家文化部「創新獎」評選。

**2012 年**

5 月：以「科技創新促進民樂的傳播與發展——環保胡琴系列研發與應用」為名的項目，獲國家文化部頒授「創新獎」，成為十六項獲獎項目中唯一的香港項目。

**2014 年**

完成第二代環保胡琴，投入在樂團使用。「香港環保卓越計劃」頒發「2013環保創意卓越獎」。

*2015 年*

樂團獲頒 U Green Awards「傑出綠色貢獻大獎——文化與藝術」。

*2016 年*

樂團獲頒 U Green Awards「傑出綠色貢獻大獎——文化與藝術」。

*2018 年*

樂團獲頒「環保品牌大獎 2018」。

*2019 年*

第三代環保胡琴誕生。

*2023 年*

10 月 27-28 日：第四代「碳纖維琴桿、榫‧鼎式雙千斤高胡」首次亮相，由張重雪獨奏。

# 香港環保胡琴獲創新獎

時任民政事務局局長

曾德成

2012 年 6 月 24 日

中國文化部剛宣佈了「第四屆文化部創新獎」的獲獎名單，其中包括香港的一個參賽項目，就是以香港中樂團作為完成單位參賽的「科技創新促進民樂的傳播與發展——環保胡琴系列研發與應用」。這一得獎再次證明，香港可以為文化創新、為弘揚中華文化作出貢獻。

我是去年與香港中樂團的音樂家到四川訪問演出時，第一次認識到他們這個系列的創新樂器，還就此直接向進行研發的音樂家阮仕春作了請益。後來，民政事務局很高興地做了推薦單位，推薦這個項目競逐中央文化部的創新獎。

我們現在演奏的中國樂器，有中國土生土長的，也有不少是在歷代的文化交流中從其他民族、地區引進的。經過多少年的不斷改良、融合，這些樂器都已大為漢化，從外型、名稱、演奏技術、樂曲風格都有「中國風」，以致成為「中樂」了。可以說，中樂音樂史與樂器的不斷改良是分不開的。近幾十年，中樂有很大的發展和變化，其中一個重要的因素，是得到樂器改良的推動。這主要發生在內地，不同地方的樂隊、樂器廠都在不斷作改

革嘗試，目的是讓中樂隊的合奏更和諧。中國樂器常有很強烈的個性，作為獨奏樂器很有特色，但走到一起就常常有難以協調。

阮仕春很早就著手鑽研樂器改良，他是柳琴演奏家，復原製作了唐制阮咸、曲項琵琶，又研製出雙共鳴箱柳琴系列及阮咸系列，已曾得過獎。環保胡琴系列的研發則是在香港中樂團的支持和推動下進行的，香港中樂團為樂器改良作了體制上的配合，成立了樂器改革小組和改革樂器試奏小組。

經過四年半的研製，整個環保胡琴系列得以完成，把高胡、二胡、中胡、革胡、低音革胡都統一成為以人工皮膜取代蟒皮的皮膜振動樂器，使中樂團不必依賴西洋的大提琴為低音拉弦樂器，整個弦樂組有更融合和諧的音色。

這既是音樂上的追求，也是環保上的實際需要，使樂團到海外演出時，避免海關以胡琴是蟒皮製品而不許進口的麻煩。環保胡琴也不必擔心音色受氣候環境變化而改變。

據悉，這個系列的樂器很受歡迎，已從香港中樂團擴展到香港其他樂團，內地、臺灣的樂團也訂購，以致供不應求。

香港無疑只是個小地方，缺少天然資源，只有幾百萬人口，但其能量不能

小覷，過去曾在不同領域發出遍及全國以至世界的影響力。經濟上如是，文化上亦如是。例如港產粵劇、電影、流行曲，由香港發端的現代水墨畫，饒宗頤教授的學術成就等等，都為人樂道、廣受讚賞。這都與創新有關，都離不開獨闢蹊徑，開創先河。

「環保胡琴系列研發與應用」拿的正是「創新獎」。這個獎不但對有關研發人員和團隊有重大意義，對香港各行各業市民都應有鼓舞和啟發作用。

# 民族器樂改革的成功探索——香港中樂團「看、聽、談」改革胡琴音樂會與座談會側記

原載《人民音樂》2009 年 11 期

2009 年 6 月 5 日至 7 日，在香港中樂團舉辦的第二屆胡琴節中，「看、聽、談」改革胡琴音樂會與座談會如期舉行。繼 5 日和 6 日在香港文化中心舉辦了兩場改革胡琴專場音樂會後，7 日晚又舉行了音樂會及座談會，港內外專家及觀眾應邀出席。座談會之前，樂團用環保系列樂器演奏了李煥之在 1985 年改編的《二泉映月》及譚盾的《天影》（作於 1985 年，最弱的力度是四個 p，最強的時候是四個 f，這對於樂團的張力和樂器具有極大的挑戰性），並播放了兩端錄像：一是余其偉在 2005 年 12 月中樂團音樂會上用當時被稱為「HKCO-1 型」環保高胡演奏的《平湖秋月》和《妝台秋思》，另一段是高韶青在近期音樂會上用環保二胡與一個爵士樂隊及香港中樂團演奏的《玫瑰花》。隨後，香港中樂團藝術總監閻惠昌帶大家做了一個猜謎遊戲，即拉下幕布，然後讓樂團演奏家在後面輪流用傳統胡琴和改革胡琴拉奏，請觀眾填表，猜是哪一種胡琴，並填寫喜歡哪一種樂器的音色。隨後閻惠昌請嘉賓上台座談，並主持了座談會。

閻惠昌：各位觀眾、各位朋友，前兩天晚上，我和樂器研究改革主任阮仕春先生分別給大家做了一些演講，介紹了一些相關知識。今天，我們團改革的環保胡琴系列完整地在這裡呈現出來。

今晚我們請了一些專家到場。在介紹專家之前，我們要特別感謝政府總部民政事務局文化部首席助理秘書長黃靜儀小姐，感謝多年來對我們工作的大力支持。今晚邀請的嘉賓有：國家大劇院副院長、音樂學家楊靜茂博士，日本華樂團音樂總監、指揮家、東京大學龔林博士，中國民族管弦學會胡琴專業委員會秘書長、中國民族管弦樂學會副秘書長、二胡演奏家高揚先生，在大提琴、低音樂器方面一直在研究如何用西洋樂器演奏民族風格音樂方面卓有成效並在這次音樂會幫助訓練我們低音聲部的董金池教授，中國藝術研究院音樂研究所原院長，現任上海音樂學院和中國音樂學院特聘教授、博士生導師喬建中教授，長期從事民族管弦樂研究和評論工作的《人民音樂》原副主編于慶新先生，臺南藝術學院音樂學院院長、音樂聲學專家、古箏教育家鄭德淵教授，臺灣指揮家、胡琴教育家陳如祁老師。先請黃靜儀小姐致詞。

黃靜儀：歡迎大家來到這邊。香港中樂團是香港政府支持的一個表演樂團，也是我們覺得驕傲的樂團。除了在表演上最卓越，還包括管理、委約作品、樂器的改革創新等方面都是最高的境界。

余其偉：我是第一個使用環保胡琴的，如果說好處，我覺得賞析把位的音色始終都很統一，而且不受氣候的影響。但是，可能是我年齡的問題，我是從農村社會過來的，現在到了後工業時代，對傳統的音色還有點兒依依不捨，因為以前的蛇皮是有生命的，如果從獨奏來說，那種動物的東西跟人的心靈的互動、談心，可能在現在這個纖維的皮裡面不容易發出來。這

種交響性的中樂團我覺得關鍵是音色要統一，所以從這個角度來說環保琴是很需要的。我打個比方，如果我們要做集體的事情，要高效率的時候，要用電鍋來煮飯，它要準確，可以控制時間。但是有時候你要休息，要放鬆心靈的時候，很有可能一個人在家裡來一下瓦煲。我的意思是說，蛇皮跟環保皮就是瓦煲和電飯煲的關係。

鄭德淵：獨奏的時候我比較喜歡傳統樂器，但合奏上環保胡琴的協和度聽起來比較舒服。高音的雜音比較少，整個協和度聽起來蠻好的。只是從民族的審美來講，機動性好像不那麼強。從樂器的改革來講，我覺得世界上有沒有絕對完美的、最好的樂器？沒有。新傳統接受了一種西方美學的觀念，但是它的原來民族性還是在的，這種東西我們可以繼續保持。所以我覺得，在合奏上可以繼續發展。當然在音量上比不上西方的弦樂器，那主要還是振動和輻射面的問題。小提琴的振動和輻射面那麼大，而胡琴只有這麼小，如果我們必須保持原有音色不變，再從音量來改，我想空間是有限的，但也不是不可能，當然這方面阮老師以及我們幾位同仁還有繼續努力的空間，這是我的一點兒建議。

陳如祁：剛才余其偉老師講的這一段話，我從我的理解替他解釋一下。剛才談到的主要問題是，我們傳統的胡琴是用蛇皮，蛇皮的現象大家應該都知道，從傳統的自然蛇皮當中會找到非常好的胡琴，但是可能一百把裡有一把，這樣的比例，就不能滿足樂團的需要。如果個人的獨奏我們可能會找到非常好的胡琴，就像余其偉老師提到的，那個蛇皮的「瓦煲」，用它

煮菜好像是特別的味道。基於對數量上的需要或是樂團的群體需要,現階段這種環保胡琴是一個很好的選擇。

閻惠昌:香港中樂團有四十三位弦樂演奏家。我 1997 年剛剛來到樂團的時候就發現,每一個人演奏的音色不統一。所以團員們就說樂團可不可以集體給他們買琴,把音色統一起來,那是 1997 年、1998 年的時候。現在的環保胡琴是香港中樂團期望音色統一的嘗試。高胡、二胡、中胡都保留了這三個要素:第一,樣式上一看就是二胡;第二,音色基本不變;第三,演奏方法不變。我們在這三個前提下,再考慮音區是否可以拓寬一點,高音區衰減的部份是否更好一點,是否受氣溫的變化影響小一點。

高揚:這次我聽到的和我兩年前在香港中樂團成立三十周年的音樂會上聽到的環保二胡在品質上有了質的飛躍。我自己從事二胡改革(環保二胡)也有很多年了。我覺得香港中樂團已經取得了全世界的通行證,再不會遇到因樂器的蛇皮違反環保規定而不能過關的尷尬。記得在八年前,要控制使用蛇皮,國家林業局成立了野生動物保護小組。結果,我們周邊國家,比如越南,為了發展經濟,就在中國邊境搞家養蛇,並帶動了境內的廣西地區,有了大量的家養蛇。後來我們出國時就說:「這個不是野生蛇,是家養蛇。」好像就不受限制了。而香港中樂團並未因此而放棄改革,因為他們具有一個非常先進的理念,即環保是必走之路。

余其偉:那種家養蛇的音色和張力都不行,不能用。

董金池：我的講話可以總結為六個字：「興奮」、「成績」和「驕傲」。我是搞交響樂的，在天津是大提琴首席和獨奏演員，但是我自己在如何讓大提琴走中國的民族化方面又有一些想法和創新，所以我從1993年開始在世界各地的獨奏音樂會，我都背著一個上海發明製作的革胡。每次演奏完革胡就呼籲在這個基礎上繼續發展、創新，逐步完善。因為當時的評論大部份都是負面的。我跟香港中樂團合作並多次使用了這件改革後的革胡，成果令人興奮！這其中包含了樂團領導閻惠昌藝術總監、錢敏華行政總監以及改革小組阮主任和樂團所有革胡演奏家的心血和努力。今年夏天，四川音樂學院搞了一個用木板改革的，也不錯。但我還是提倡革胡的改革要建立在皮面的基礎上。與過去五九型、六四型的革胡相比，現在這種板膜共振的革胡確實很不錯。也許現在我們這一代人還會有爭論，但若干年後再回過頭來看，我們就會為今天改革的成績感到驕傲！向中樂團表示祝賀！

龔林：中國胡琴在大陸，有幾十種之多。在漫長的歷史時期裡，胡琴的發展一直是自由的，追求個性的發展，這在世界上是獨一無二的。五十年代以來，中國民族管弦樂團的成立，從江南絲竹樂隊、吹打樂隊結合起來，發展成一個大樂隊的時候，我們就明顯感到弓弦聲部音域不足了，僅有二胡是不夠的。於是就把廣東音樂的高胡改造一下搬到了我們的樂隊，然後中胡也就出來了。中國民族音樂家的一個理念是什麼？就是想用我們的三把樂器來抵一把小提琴，但是我們民族管弦樂隊的高胡、二胡、中胡，它的音色、音量是不統一的。香港中樂團的樂器改革，尤其是把高、二、中、

大、低（我把革胡叫成大胡，把低音革胡叫做低胡，因為我覺得高、二、中、大、低比較統一）作為系列來改革，是了不起的。我覺得高、二、中在這次改革中從皮質上統一了，所以在解決聲部的音量、音色、音質的平衡方面，是跨出一大步。

于慶新：民族樂器作為農業文明的產物，具有很強的個性特色，個性常常具有排他性。在新興的民族管弦樂隊中，其個性化特徵的負面影響日漸突出，例如它自身的音準、音色衰減及聲部間的音色融合、音響平衡的等等，多年來在民族器樂領域，創作、演奏、指揮、理論、教育、普及及樂器改革等等諸方面，發展最為遲緩、落後的當屬樂改。我認為，民族樂器改革的滯後，已經嚴重阻礙了民族管弦藝術的發展。「工欲善其事，必先利其器」。2000年我在高雄開會時所提交的論文中提出，民族管弦樂發展的當務之急是「一手抓創作，一手抓樂改」。我還呼籲，兩岸三地各有各的資源優勢，有錢的出錢，有力的出力嗎，大家聯合起來，取長補短，推動樂改。當時閻總監信誓旦旦地向我表示：「以後你看看我們香港中樂團是怎麼做的吧！」

閻總監沒有食言。近年來多次參加香港中樂團的活動，每次都能聽到他們在這一領域新的進展和成果。這次環保胡琴的研製，與以往的樂改更加不同，即除了長期以來存在的樂器性能問題之外，還面臨著一個世界性的環保課題。面對這樣雙重的壓力，中樂團這次向我們展示的成果是令人欣慰的。環保系列胡琴的研製，不僅解決了樂團出國的「通行證」問題，而且

在高胡、二胡高音區的音色、音量衰減及高、二中、革胡聲部間的音色融合等方面有了很大的進步。香港中樂團的這次活動，理應載入我們正在編纂、10月即將出版的《二胡大典》之中。一流的樂團，我認為應該在創作、演奏、指揮、管理四個方面達到一流水準，作為民族管弦樂團的特殊情況，理想化的更高層次還應加上樂改一流，這五個方面，香港中樂團名列前茅，令人信服。

三年前我在大陸找到了以為熱心樂改、願意召開全國樂改會議的音樂學院院長，但因得不到各方的響應而錯失良機。希望今年11月香港中樂團在國家大劇院的演出和環保胡琴的專場音樂會，在大陸民樂界形成一個樂器改革的衝擊波，早日在大陸形成一個民族樂器改革的熱潮。

閻惠昌：去年11月馬友友先生跟我們合作的時候，聽完我們的革胡，他說「哇，這麼神奇的一件樂器！」後來我們把琴送他，希望他在演奏過程中能給我們提出意見，他說：「哇，有了琴了，太好了！甚麼時候給我作品？」他表示要趙季平接著給他寫這個作品，但是沒有想到當天晚上的演出他就拿那把琴上去演奏了。像這樣世界級的演奏家能這樣做，確實對我們的樂器改革是認可與鼓勵的。政府對我們一直很支持，希望繼續支持；也希望在座的真是有錢的出錢，有力的出力。

喬建中：多年來，香港中樂團在推動民族管弦樂作品創作、提升樂隊表演水平、擴展民族樂隊國際影響、參與社區文化建設以及全面實現公司化管

理方面均取得了令所有同行矚目的成績。在樂器改良方面，樂團同樣堅持務實求真的一貫路線。如果說，胡琴系列的改革將是一個漫長的歷史過程的話，那麼，這次階段性的成果就可以歸結為「初戰告捷」。我們有理由為這件被譽為世界上「第一把綠色二胡」獲得廣泛承認而興奮。在近百年的中國胡琴樂器系列改革史上，它邁出的是一大步，也可以說是具有歷史意義的一步！

自 1919 年中國第一支具有現代意義的民族管弦樂隊組建以來，樂器改革就是樂隊建設最重要的環節和最重要的目標之一。無論是鄭覲文起草的《大同樂會之新組織》，還是劉天華的《國樂改進社緣起》，均把樂器改革作為「改良」或「改進」國樂的三大任務（另兩個任務是創作和研究）之一。他們之後，這項工作再也沒有停止。然而，由於思想觀念及民族管弦樂樂隊創作歷史進程的影響，以往的「樂改」，多數有局部性和零碎的缺陷，而缺乏整體性和前瞻性。香港中樂團自 2004 年起所以講「樂改」至於樂團建設的整體規劃中，是因為他們在作品積累、演奏水準都進入自身的巔峰期，既有實踐本身作為厚實的基礎，又有樂隊「更上一層樓」的歷史呼喚。同時還加上一個全球都重視的「環保意識」。可以說，此舉乃順乎潮流，水到渠成之為。它的初步成功，正好圓了鄭覲文、劉天華、李煥之、彭修文等前輩的理想之夢，也為中國民族樂隊拓展出某些新的表現空間。

從全面推行「樂改」之始，香港中樂團的藝術、行政總監及參與者就確立

了自己的改革理念和宗旨：即以不改變外形，不改變基本的演奏方法，不改變原樂器的基本音色為前提，再加上堅決「放棄」使用野生動物皮而改為「環保型」人造皮膜的原則，就構成了「三不」「一堅」的「樂改」理念。表面上看，它的「定位」似乎不算太高：「三不」相對是一種比較現成的框格，現代人工製造的皮膜技術也已有很高的水平，但要超越已經有上千年的歷史積澱、又經歷了百年來的不斷改進的這把胡琴，實際上有很大的難度，其「挑戰性」是不言而喻的。可貴者，主持其事的阮仕春先生有改革阮類樂器、仿製日本正倉院唐傳樂器的實踐經驗，後有內地數十年胡琴改革成績作為參照，加上理念清晰、目標明確以及一切通過實踐的「樂改」精神，最終是此次「環保胡琴系列」的改革獲得主持者、使用者、關注者及聽眾群體的普遍承認。以我本人的想法，哪怕是新器與原器基本相當也就算是大告成功了，何況，某些指標已經明顯超過原器，我們有理由為它衷心祝賀！

在多年的改革試驗中，有一種態度讓我們非常欽佩。那就是尊重科學，尊重實踐，將樂器改革置於完全開放的場景中，體現了一種難得的「公開性」。如此「不設防」的心態，坦蕩又大氣。它與以往的樂器改革中出現的私匿的、狹隘的、生怕「洩露」技術秘密的做法，形成了很大的反差。特別是這次「看、聽、談」，表現出更大的公開性和開放性，這才是保證「樂改」初步成功的真正動力，香港中樂團以坦誠之心獲得了新的社會認同，這也正是今後樂器改革最可靠的保證因素之一。說到底，樂器改革（其實，在改革、改良、改進這幾個詞彙中，我更喜歡「改良」，因為「改革」

多少有點兒否定傳統的含義）是二十世紀初組建現代民族管弦樂並使它日益成熟、完善的關鍵因素之一。香港中樂團近期的樂器改革，是在中國現代民族管弦樂逐步走向成熟，香港中樂團演奏水平、表現性能進入自己的高峰階段提出並展開的，而且有某種整體性目標，所以它會產生較為深遠的影響。然而，從一個公認的理想化樂隊的歷史發展進程而言，它只能說是剛邁過最艱難的一步。今後的路程還很長。對此，主持其事的阮仕春先生有清醒的認識，他說自己才做到了「三分之一」。其中不乏有謙虛之意，但這種開闊的眼量，我們是深表贊許的。

閻惠昌：我現在宣佈一下剛才猜謎的統計結果。第一個環節中，喜歡傳統高胡（蛇皮）音色的有二十人，喜歡環保高胡音色的有六十人，佔多數；第二個環節中，喜歡傳統二胡音色的有五十人，喜歡環保二胡音色的有六十人，佔多數；在第三個環節中，喜歡傳統中胡和環保中胡的各有五十人。

感謝香港中樂團所有團員無一缺席地都參加了今天的演奏會、座談會。感謝各位觀眾，也感謝我們民政事務局的秘書長，感謝我們所有各地來的專家！

# 十年感恩

香港中樂團研究及發展部研究員、樂器研究改革主任

阮仕春

2018 年 7 月 24 日

2008 年 10 月 6 日樂團位於天后的樂器研究室（工作室）開張了。理事會首任主席徐尉玲博士為牌匾題字。由於嘉里集團的捐助，工作室才得以建立。樂團的樂器改革工作從始步入正軌，算有個家了。我為此已足足等待了卅年，感恩之情已非言語能表達。是制度使然，無奈的慨嘆怨憤無補於事。最急逼者莫過於歲月不饒人，環保胡琴的研發已進入了新層次的軌道，故此十年間須將工作室的功能發揮極致，博取最大的效益協助樂團再上新台階。這是我必須要完成的工作。第二代環保胡琴系列在此誕生。繼 2012 年獲國家文化部頒授第四屆文化部「創新獎」後，連續六年獲香港本土多項環保獎項，受到各界的支持和贊同。十年來樂團配備環保胡琴系列，在世界各地宣傳香港，傳播環保與藝術雙贏的理念訊息獲得更高的聲譽。至今累積的演出場數已超越 1,200 場環保胡琴。這項發明在本土生根了。

## 同心同行

「研發」之目的是開發未知區域為我所用，但結果如何？沒有先知。執行研發者們只能在不斷的質疑批評，甚至攻擊中繼續默默地累積經驗直至成

果為大眾所接受。任何的改革必然觸及既得利益和舊習慣方式，倘若以此為由只求自保維持現狀，最後結果必被邊緣化逐漸被淘汰。在經濟全球化和環保大潮流下是誰也躲不過的。研發工作若無領導和大眾信任和支持，工作是不可能有進展的，必以失敗告終。

工作室的工作直屬藝術總監和行政總監，十年來曾遭受兩次重大的衝擊，能夠屹立不倒，關鍵在於理事會和兩位總監的信任及鼎力支持。十年來樂團的演出工作繁重，場數在不斷增加，足跡已遍及世界各地。敢更換使用新的改良樂器，又要保證每一場的質量，沒有高瞻遠矚的眼光及過人的經驗和膽識是做不到的。十年間研發出兩代樂器並付之使用，速度之快是前所未有的。而促成這樣的結果的基礎條件是演奏者的技術水準急速提升，和累積多年的新作品。兩位總監強烈的進取心和身體力行的作風，一直是激勵我工作的動力。我觀察到總監們的實際工作時間，往往都在團員的兩倍以上，因而也感染我須同心同行。從他們在容貌上的變化也已告知大家，這些年來並非養尊處優過生活，負重磅跑長途，長期拚搏在臉上已打下了烙印。惜福、惜緣者才會自珍自重，共同參與提升樂團音樂層次這項使命性的工作。

在工作室完成後的胡琴類樂器，每一把在出售或進入樂隊使用前，都經過張重雪試奏，然後再調整。低音革胡試奏由齊洪瑋執行。難度最高的是革胡，董曉露除了試奏所有革胡外，還要抽時間配合仍在不斷更新中的革胡新型號試驗。此外黃樂婷、徐慧等多位首席或團員也參與了試奏工作，她

們所用的都是下班之後的私人時間。

在總監的領導下樂團組織了多次全部胡琴、革胡和低革的「雙盲式」拉幕
演奏測試，並與首席藝術部、行政部聯會處理使用、保養、庫存、運輸等
問題。這項工作日後仍繼續進行，以備戰的方式確保樂器在每一場演出中
的質量。能完成政府規定的演出場次已經不易，在此過程中仍繼續改革創
新，大眾付出就更多。至使樂團十年來立下一個又一個里程碑，創出輝煌
的戰果，是樂團的「使命宣言」。讓我們同心、同行。我感恩傑出的領導
和優秀的團員們，亦以此為傲。

## 新層次新軌道新動力

讓環保與藝術雙贏的理念達至普及，最實際的推動方法是環保胡琴的「量
產」。使廣大的愛好者和業界成為最大的受益者。在「量產」工作未展開
之前，優化環保胡琴系列的功能是目前最重要的工作。

環保胡琴經歷第一代在各種環境條件下的洗禮，樂團在整體音響上已躍上
新的層次進入新軌道。環保的民族拉弦樂器的發聲方式屬膜振系統，而胡
琴膜振方式的音質和西樂提琴板振音質永遠都不可能相似相融。胡琴過了
環保關取代了蟒蛇皮後得以永續發展，在新的軌道上競賽的對手已經不是
蟒蛇皮，而是整體功能的提升。因此而發展出環保胡琴系列的第二代，更
全面地提升其功能。

通過在 2014 至 2019 年五年的使用期,以確立其穩定性和耐用性,並繼續挖掘其潛能,使優化工程獲更大的突破。目前已驗證了高胡(橢圓兩用高胡)和革胡(第二代第三版)的穩定性及耐用性。同時,新的扁筒六角高胡及第二代第四版革胡已經研發誕生,並開始在樂隊使用。(第二代第三版的革胡通過改裝發展成第二代第四版。)音效亦隨之改變,更上一層樓。

## 結語

「上下同欲者勝」(摘自《孫子兵法》)是團隊精神,使我們在新軌道贏得一個個新的突破,獲得新的動力,在音樂發展的歷史上留下美好的篇章。而這一切都由感恩開始,得結善緣而眾緣和合。「後發先至」使遲來的春天花開燦爛。環保不是一句口號,只有新的產品普及了,移風易俗也就水到渠成。目標離我們不遠了。

創造新音響,躍上新軌道的路途艱辛,每人都付出了無價的青春,走先人未走過的路,實實在在的留下腳印,讓生命充滿希望。能參與其中,我深覺感恩和幸運。「欲求解無形世界,須細察有形之物」(摘自猶太法典),以此名句與大家共勉。

# 弦起

## 香港中樂團
## 環保胡琴的孕育及誕生

周凡夫 著
周光蓁 補編

策劃　香港中樂團
　　　閻惠昌（藝術總監兼終身指揮）
　　　錢敏華（行政總監）
　　　阮仕春（研究及發展部研究員 / 樂器研究改革主任）
　　　黃卓思（市務及拓展主管）

責任編輯　　　寧礎鋒
書籍設計　　　Kaceyellow

出　　版
三聯書店（香港）有限公司
香港北角英皇道四九九號北角工業大廈二十樓
Joint Publishing (H.K.) Co., Ltd.
20/F., North Point Industrial Building,
499 King's Road, North Point, Hong Kong
香港發行
香港聯合書刊物流有限公司
香港新界荃灣德士古道二二〇至二四八號十六樓

印　　刷
美雅印刷製本有限公司
香港九龍觀塘榮業街六號四樓 A 室
版　　次
二〇二四年七月香港第一版第一次印刷
規　　格
特十六開（148mm × 210mm）二八八面

國際書號
ISBN 978-962-04-5474-5

©2024 Joint Publishing (H.K.) Co., Ltd.
Published & Printed in Hong Kong，China

三聯書店
http://jointpublishing.com

JPBooks.Plus
http://jp.books.plus